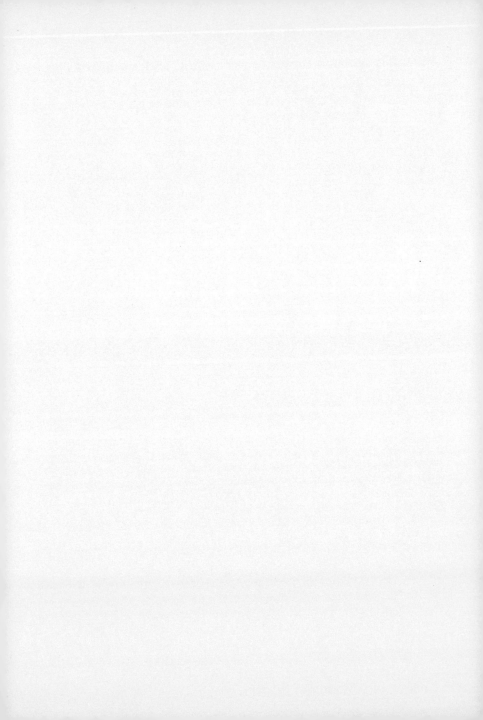

멈추고,

디자인을 생각하다

스테판 비알 Stéphane Vial 철학자이자 디자인 연구자. 디자인 이론과 철학, 디지털 현상학, 디자인과 디지털 인문학, 사회적 디지털 디자인 분야의 연구를 수행하고 있다. 파리 데카르트 대학교에서 철학박사 학위를 받았다. 프랑스 님 대학교 디자인학 교수로 재직했고 디자인 학교인 에콜 불의 철학 교수로 8년간 강의했다. PROJEKT (EA 7447) 디자인과 사회 혁신 실험실의 공동 창립자이자 연구원으로 활동하고 있다. 프랑스대학출판부에서 간행되는 잡지 『디자인의 과학 Sciences du Design』의 편집장을 맡고 있으며 『디자인 Design』, 『존재와 모니터 L'être et l'écran』 등을 집필했다.

옮긴이 **이소영**은 연세대학교와 같은 대학원 불어불문학과를 졸업하고 프랑스 파리통번역대학원 (ESIT)에서 수학했다. 제16회 한국문학번역 신인상을 수상했으며 『고양이처럼 살기로 했습니다』, 『프랑스 빈티지 페이퍼 토이』, 『프랑스 빈티지 페이퍼 돌』, 『백만 개의 조용한 혁명』, 『여행 정신』, 『인간과 개, 고양이의 관계 심리학』, 『아무도 정확히 모르는 것에 관하여』, 『전지전능한 할머니가 죽었다』, 『사치와 문명』, 『나쁜 딸 루이즈』 등을 우리말로 옮겼다.

멈추고, 디자인을 생각하다

디자인 시대의 어려운 질문들에
철학이 대답하다

스테판 비알 지음 · 이소영 옮김

홍디자인

"예술은 질문을 내놓지만, 디자인은 해결책을 내놓는다."

존 마에다 John Maeda

이 책은 『철학자의 디자인 공부』의 개정판입니다.

개정판을 내며

이 책은 2010년 말에 처음으로 간행되었는데 그 무렵 나는 파리의 에콜 불École Boulle에서 5년째 철학을 가르치던 중이었다. 원래 디자인이 지닐 수 있는 철학적 차원에 대한 입문서로 구상된 이 책은 디자이너들과 어울려 그들의 작업실에서 지내고 그들 덕분에 '프로젝트'의 세계에 입문하는 행운을 누린 어느 디자인 철학자의 책이다.

이제 나는 에콜 불을 떠났고, 디자인에 대한 내 생각도 진화했다. 하지만 내 생각들은 이 책에 소개된 직관에 여전히 상당 부분 충실한 만큼, 다시 다듬어 더욱 알차게 만든 개정판을 독자들에게 제공할 수 있게 되어 나는 행복하다.

초판의 구조와 형태, 어조는 유지하기로 결정했다. 그렇지만 몇 가지 세부사항에 대한 교정 외에도 여러 장의 내용이 개편되었고, 특히 5, 6장이 그러하다. 책의 말미는 전면 개정되었다. '디자인적 사고Design Thinking'에 대한 7장은 완전히 새로운 것이고, 디지털 디자인에 대한 장은 이제 맨 마지막에 나온다. 끝으로 이 책은 이제 남덴마크 대학교의 마스 N. 폴크만Mads N. Folkmann이 집필한 새로운 서문으로 시작된다.

스테판 비알

서문

디자인의 문제를 제기하다

마스 니고르 폴크만 Mads Nygaard Folkmann
남덴마크 대학교

디자인 영역을 다루기 위해서는 성찰과 분명한 섬세함이 요구된다. 얼마 전까지도 디자인은 일반적으로 전문가들을 위한 '행위'라는 암묵적인 개념인 동시에 그 자체로 완전한 하나의 실무로 여겨졌다. 하지만 최근 20년 동안 이 분야는 새로운 접근 대상으로 자리 잡았고, 이제 인간에게 자신이 처한 환경과 상호작용하는 주요 수단으로 간주된다. 디자인의 개념은 전문 디자이너들이 만든 가공품에 대한 고전적인 개념에서 이를테면 시스템과 서비스 디자인, 또는 디지털 디자인을 통해 '솔루션 solutions'으로 확장되었다. '디자인'이라는 용어도 변화해서 이제 대부분의 유럽어를 장악했다(독일어에서 '디자인'은 거의 '형성 Gestaltung'이나 '형식 Formgebung'을 대체하고 있다). 개념으로든, 단어로든 오늘날 디자인은 도처에 존재한다.

　이 분야에서 최근 이루어진 변화를 바탕으로 한 스테판 비알의 『멈추고, 디자인을 생각하다』는 지적이고 명증한 저서로,

동시대의 담론에 중대한 기여를 하고 있다. 그 주요 목표는 디자인의 정의와 구성 요소, 존재 이유에 대해 질문하는 것이다. 저자는 우리에게 디자인에 대한 철학적 토의와 성찰을 제안하며, 따라서 '고찰traité'이라는 전통적인 철학 장르의 범주에 완전히 속한다. 이렇게 해서 토론을 북돋우고 디자인과 관련된 문제, 특히 디자인의 존재론과, 어떤 점에서 디자인이 사유 방식으로 여겨질 수 있는지의 문제를 다룬다.

이와 같은 성찰을 통해 이 저서는 디자인 이론에서는 상대적으로 새로운 흐름인 '디자인의 철학'이라고 일컬을 만한 초석을 놓는다. 물론 디자인 이론에서는 20여 년 전부터 다양한 철학적 접근을 통합시키는 경향이 존재해왔다(더 나아가 구체적인 디자인 대상에 대한 빌렘 플루세르Vilém Flusser의 현상학적 분석이나 '기투entwurf'[현재를 초월하여 미래로 자기를 내던지는 실존의 존재 방식. 하이데거나 사르트르의 실존주의의 기본 개념이다.]로서 디자인이 끼치는 영향에 대한 오틀 아이허Otl Aicher의 성찰을 생각해보더라도 그러하다). 하지만 존재론적, 인식론적 조건과 제약에 대해 질문하면서 체계적으로, 그리고 본질적으로 디자인을 생각하고자 했던 사람들은 손에 꼽을 정도다. 스테판 비알의 저서는 바로 이와 같은 성찰을 시작할 것을 표방한다. 어떤 이들은 디자인처럼 '실용적인' 분야에 대한 철학적

고찰의 존재 자체가 아주 최근까지도 불가능한 것이었으리라고 주장할지도 모른다. 그러나 디자인 영역은 오늘날 이러한 접근을 위한 준비가 되어 있다.

스테판 비알의 저서는 '디자인의 현상학'이라고 일컬을 만한 분야에 대해 주요한 기여를 한 책으로, 이와 같은 분야에서는 디자인이 그 다양한 형태와, 현대 세계의 촉각적, 시각적 외면을 만들어내는 그 자체의 능력을 통해 우리의 경험에 영향을 주고 이를 조직화하며 관리하는 방식에 관심을 갖는다는 점에서 그러하다. 의미 생산자로서 물질적 대상이 어떤 역할을 수행하는지에 대해서도 이러한 유형의 또 다른 시도들이 이루어졌는데, 인간과 함께 구축한 네트워크에서 특히 인간 행동의 방향을 정하면서 대상이 수행하는 능동적 역할을 내세우는 '행위자-연결망 이론'이 특히 이에 해당한다. 사회 형태의 발전에서 물질적 환경의 주된 역할을 강조하는 물질문화의 연구에서도 이와 같은 접근이 나타난다.

이러한 관점에서 스테판 비알의 접근은 디자인의 과정이라는 창조적 행위에서 비롯되는 '효과 생산'을 디자인의 근본적인 구성 요소로 여기는 데 있다. 후기에서 그가 설명하는 것처럼, "디자인은 대상의 영역이 아니라 효과의 영역"이다. 그는 보다 세부적인 논거를 통해 세 가지 유형의 디자인 효과를 구분한다.

이는 바로 직접 겪은 경험을 '증가시키는 것'을 목표로 하는 존재현ontophanique 효과, 형태와 규모, 촉각성, 그래픽, 상호작용 표현 면에서 디자인의 형태적 아름다움과 외부적인 미학상의 매력에 축을 둔 형태조화callimorphique 효과, 그리고 사회를 개조할 수 있는 형태에 관한 사회조형socioplastique 효과다. 달리 말해 디자인에서 중요한 것은 대상의 외관이 아니라 경험을 조건 짓는 효과를 생산하는 대상의 능력으로, 이렇게 해서 디자인의 효과는 우리의 일상을 잠재적으로 매혹시킬 수 있는 대상들을 통해 간직되고 전파될 수 있는 것이다.

　디자인의 개념에 대해 생각하는, 그리고 이것을 해체하는 방식에 기반을 둔 이 책의 개정판은 디자인 안에서, 디자인에 의해, 그리고 디자인을 통해 사유하는 '디자인적 사고'에 대한 새로운 장을 포함한다. 저자는 디자이너들의 세계에서 이 개념이 어떻게 그들의 서비스를 극단적으로 개념화하면서 이를 더 잘 팔 수 있게 해주는 마케팅 전략으로 종종 간주되는지를 설명할 뿐 아니라 '디자인을 하는' 과정에서나 모든 이들이 접근 가능한 혁신 절차를 만드는 과정에서 이와 같은 개념이 어떤 장점을 지니는지를 강조한다.

　이와 같은 디자인의 세 가지 상이한 효과를 통해 스테판 비알은 외적인 형태와 사회적 영향, 경험 사이의 상호관계를 뚜

렷이 밝히고, 성찰을 통해 경험의 틀을 만들어내는 디자인의 능력을 명백히 드러낸다. 같은 유형의 논거를 토대로, 그는 최근 저서 『존재와 모니터L'Être et l'Écran』(Puf, 2013)에서 특히 가상공간을 제시할 때 새로운 디지털 미디어가 지각의 구조를 변화시키는 방식에도 관심을 기울인다. 따라서 디자인의 현상학을 다룬다는 말은 결국 디자인과 경험의 구성 요소 사이의 관계뿐 아니라 디자인이 경험의 구성 요소들을 변형시키는 방식을 이해하려 한다는 의미가 된다.

디자인은 스테판 비알의 접근과 같은 철학적 접근을 필요로 한다. 이제 더 이상 어떤 대상의 범주에 대한 것이 아니라 세계와 상호작용하는 수단으로 여겨지는 디자인은 그 본질 자체와 관련하여 그것이 무엇인지, 어떻게 그것을 구상해야 하는지, 그리고 그것이 끼치는 영향과 결과가 무엇인지에 대한 성찰의 대상이 되어야 한다. 스테판 비알은 디자인의 근본적인 문제를 제기하고, 답변뿐 아니라 우리를 성찰로 이끄는 실마리를 제공하는데, 이 실마리를 통해 동시대와 미래의 상황에서 디자인이 무엇이고 그것이 무엇을 결과로 초래하는지에 대한 새로운 질문이 제시되는 것이다.

M. N. F.

차례

★ 일러두기 : 본문에서 [] 안의 내용은 '옮긴이 주'입니다.

1

디자인의 역설

디자인 그 자체에 대해 생각하지 않는 디자인

디자인은 끊임없이 사유思惟하지만, 그 자신에 대해서는 사유하지 못한다. 디자인은 예술이 그렇게 할 수 있었던 것과는 달리 그 자체에 대한 이론을 만든 적이 전혀 없다. 그저 극소수의 저명한 디자이너들 덕분에 몇몇 그럴듯한 표현만이 알려졌을 뿐이다. 하지만 디자인은 그 무엇보다도 특히 사유하는 분야로 통한다. 이탈리아 디자이너 에토레 소트사스Ettore Sottsass는 "내게 디자인은 삶과 사회, 정치, 에로티즘, 음식, 그리고 심지어 디자인에 대해 논하는 하나의 방식이다"라고 설명한다.[1] 일본 디자이너이자 무인양품無印良品/MUJI 브랜드의 아트 디렉터인 하라 켄야原研哉/Kenya Hara는 아예 한술 더 떠서 이렇게까지 말한다. "그저 턱을 괴고 곰곰이 생각하기만 해도 온 세계가 달라 보인다. 사고하고 지각하는 데는 무한한 방식이 존재한다. 내가 보기에 디자인을 한다는 말은 대상과 현상, 매일의 의사소통에 이 무수한 사고방식과 지각방식의 본질을 의식적으로 적용한다는 뜻이다."[2] 따라서 디자인을 사유하려고 하면 이 장의 서두에서 밝힌 역설, 다시 말해 디자인은 무엇보다도 사유의 실천이지만, 디자이너와 철학자 모두에게서 디자인 그 자체에 대한 사고는 존재하지 않는다는 역설에 빠지게 된다.★

고대 그리스에서부터 아름다움의 이데아에 매혹된 철학자들은 일종의 '형태조화 중심주의'에 사로잡혀 오직 순수미술에

만 관심을 기울였다. 이들은 이 분야를 학문으로 만들고 체계를 세웠으며 존재론을 구상했지만, '부수적인 예술'로 간주된 장식미술이나 응용미술에는 전혀 관심을 두지 않았다. 그런 까닭에 디자인은 이미 백여 년 전에 탄생했는데도 여전히 제대로 된 이론조차 없이 고아 신세를 면치 못하는 처지다. 이 점에 대해 마리 오드 카라에스Marie-Haude Caraës는 「디자인 연구를 위하여」라는 글에서 "프랑스 디자인에 대한 참고 문헌은 여전히 초보적인 수준에 머물고", 그 어떤 "명확한 자료"도 없으며 "디자인의 영역과 목표를 상세히 밝혀주는 그 어떤 시도도 없었다"고 강조한다.☆ 아주 정확한 지적이다. 그런데 더 심각한 문제는 "디자인과 실제로 밀접하게 연결된 영역들(예를 들면 미술이나 공학)과 디자인 사이를 나눠주는 확실하고 절대적인 구분이 없다는 것이다. 이 분야들 사이에 존재하는 상호침투성으로 인해 어

★ 이 명제는 그 미묘한 차이를 고려해서 표현할 가치가 있다. 하지만 미술이나 학문 분야와는 달리 디자인 분야의 전 세계 연구자들의 많은 작업에서 아직 '디자인 제반 이론'이 나오지 않았다는 점을 고려할 때 여전히 정확한 명제이기도 하다. 이들의 작업은 대부분 영어로 발표되었으므로 프랑스에서는 거의 보기 힘들다는 점도 빼놓을 수 없다. 브루스 브라운Bruce Brown, 리처드 부캐넌Richard Buchanan, 칼 디살보Carl DiSalvo, 데니스 도어던Dennis Doordan, 빅터 마골린Victor Margolin이 『디자인 이슈Design Issues』(9권, 2호, 2013. 봄, 1쪽)에서 정확히 말하는 바가 이것이다.

☆ 마리 오드 카라에스, 위 책, 39쪽. 하지만 알랭 핀델리Alain Findeli의 작업은 예외로 두어야 한다. 디자인 인식론의 선구자인 그의 저서는 대부분 영어로 되어 있기 때문에 프랑스에서는 잘 알려지지 않았다.

느 시점에 한 분야가 멈추고 다른 분야가 시작되는지 알 수가 없기 때문이다.”[3] 이러한 혼란 탓에 디자이너들 자신도 결국은 체념하고 만다. 장 루이 프레생Jean-Louis Fréchin의 평가에 따르면, “디자인은 그 불규정성을 받아들일 수밖에 없는 활동”이기 때문이다.[4]

하지만 플라톤의 분리 중심 방식 속에서 유개념genus과 종개념species을 방법적으로 분할하는 방법을 배우며 자란 철학자인 나로서는 이런 사실이 차마 믿어지지 않는다. 디자인은 이제 역사가 분명히 정립되고, 직업상의 실무가 확실히 파악되었으며, 전 세계 교육기관의 목록이 작성된 데다, 작업 방법 및 도구의 수준도 높아지고, 영향력을 발휘하는 주요 인물들이 만인에게 알려진 분야다. 그렇기에 이런 분야가 오늘날 이토록 막연한 개념 속에서 발전할 수 있다는 사실이 가히 놀랍고도 상상이 가지 않는다는 말이다.

따라서 이 ‘짧은 고찰考察’에 단 하나의 목표만 존재해야 한다면, 그것은 이러한 혼란을 결정적으로 없애고, 디자인과 디자인이 아닌 것 사이에 존재하는 분명한 경계선을 긋는 일이 될 것이다. 바로 그런 까닭에 이 책은 ‘고찰’이라 할 수 있다. 이 책은 디자인에 대해 ‘고찰’하려고 하는 것이다. 다시 말해 이 분야에 대해 깊이 생각하고 연구한다는 뜻이다. 그러나 ‘짧은’ 고

찰이기도 하다. 우선, 나 자신이 한없이 긴 저작이 발휘하는 위력을 믿지 않기 때문이다. 이런 책들의 길이는 그저 저자가 누리는 "사유의 즐거움"[5]을 늘이고 독자의 즐거움은 줄이기만 할 뿐이다. 다음으로, 고찰이라는 것을 통해 어떤 문제를 완전히 생각하고 연구할 수 있다고 믿지 않기 때문이다. 모든 고찰은 원래 어떤 주제를 서투르게 다룰 수밖에 없는 한계를 지닌 것이다.

2

담론의 무질서

'디자인'이라는 용어의 해체와 재구성

프랑스인들 대부분은 '디자인'이라는 단어를 형용사라고 생각한다. 이들은 입버릇처럼 "이건 디자인다워"라고 말한다. 일반적으로 이들은 '아름다운, 우아한, 남다른, 시크한, 고급스러운'이나 '현대적인, 새로운, 독특한, 유행에 민감한, 트렌디한'의 뜻으로 쓰거나, 때로는 '어긋난, 이상한, 괴상한, 무모한'의 의미로 사용한다. 그렇다면 왜 이 명사를 형용사처럼 다룰까? 모르겠다고? 아니, 이미 당신은 아주 잘 알고 있다. "이건 디자인다워"라는 말은 '디자인' 자체를 넘어선다. 다시 말해 사회적 구별의 요인이라는 뜻이다. 이 말은 사람들을 크게 두 범주로, 취향이 있는 사람들, 즉 '디자인'된 아파트나 집을 소유한 사람들과 그런 것이 없는 사람들, 즉 나머지 모든 사람들로 구별한다. "장식과 디자인 전문 잡지"와 "인테리어를 확 바꿔주는 텔레비전 프로그램", "아파트 장식이나 개조의 모든 것"을 알려주는 웹사이트 덕분에 디자인은 대중의 의식 속에서 거주와 가구, 장식의 세계와 연관된다. 스위스의 카루주에는 심지어 "이건 정말 디자인다워"라는 간판을 내건 장식 전문 가게까지 있을 정도다. 이 분야의 유명 회사들은 자사 매장의 진열장에 '디자이너'의 이름과 사진을 당당하게 내세울 뿐만 아니라 홍보 광고에서도 '디자인'이라는 단어를 그 어떤 매력적인 마케팅 요소로 사용한다. 내가 이 글을 쓰는 지금 이 순간도, 이를테면 이케아IKEA 브

랜드 웹사이트의 영국 페이지에서는 '아름다운 디자이너 주방 Beautiful Designer Kitchens'이라는 문구가 눈에 띈다. 이 문구에는 두 가지 전제가 담겨 있다. 첫째, 디자이너들이 멋진 주방을 만들 줄 알거나, 디자이너의 주방은 반드시 아름답다는 전제로, 다시 말해 디자인은 아름다움을 창조할 수 있는 능력과 역할을 지닌다는 뜻이다. 둘째, 디자이너 이름이 서명된 주방을 장만하는 것이 더할 나위 없이 바람직하거나, 디자인은 그 자체로 하나의 가치를 이룬다는 전제로, 다시 말해 디자인은 그것만으로도 소비의 '기표記票/signifiant'가 된다는 뜻이다. 이를 통해 '아름다운 디자이너 주방'을 구입하면서 우리가 소비하는 것은 제품으로서의 주방 설비가 아니라 '기표'로서의 주방, 즉 '디자이너 주방'이라는 추상적인 아이디어라는 사실을 이해해야 한다. 왜냐하면 장 보드리야르Jean Baudrillard의 가르침처럼, 소비한다는 말은 사물을 사용한다는 뜻이 아니라, 사물과 우리 사이에 놓여 있는 기호記號를, 사물 그 자체보다 소비 행위를 촉발시키는 기호를 누린다는 뜻이기 때문이다.[1)]

이렇게 해서 기호의 소비 공간으로 축소된 현대의 공공 공간에서 디자인은 소비의 평범한 기표로 제시되고, 소비 사회에 의해 소비의 목적을 지닌 소비재로 연출된다. 디자인은 "소파에서 라디오 알람시계에 이르는 제품에 옷을 입히는 데 사용되

고", 바로 이런 이유에서 사회학자이자 브랜드 전문가인 브뤼노 르모리Bruno Remaury가 타당하게 지적하듯, "그것을 누리는 대상을, 시대 속에서, 즉 '시대의 취향'이라는 일시적인 현상 속에서 엄격하게 규정되는 취향의 판단 가운데 위치시키는"데 사용된다.[2] 디자인은 '장식'의 동의어이며, 아름답게 만드는 요인이나 양식을 생산하는 것으로 간주된다는 말이다.

시대라는 이러한 외양으로부터 더 이상 완전히 디자인이라고 할 수도 없고 언제나 디자인이라고도 할 수 없는 장식품들의 목록이, 다시 말해 때때로 의미가 과잉되고 아무런 쓸모도 없으며 그저 '현대식으로 만들어주기' 위한 '네오모더니스트적인' 어휘가 태어난다. 상점 안은 지그재그로 접히는 금속제 스탠드와 눈속임에 딱 알맞게 크롬으로 도금한 볼트, 삼각형의 검은색 접시, 초록색과 노란색이 섞인 몸체에 커다란 빨간색 누름 버튼이 달린 토스터, 사륜구동차처럼 규격화된 유모차, 골도락Goldorak[일본 애니메이션 'UFO 로보 그랜다이저'의 프랑스 텔레비전 방영명] 스타일의 스테레오 세트 같은 물건으로

가득하다. 이때, 디자인은 단지 시류를 소비하게 하기
위한 장식품의 목록일 뿐이다.[3]

나는 이러한 현상을 '디자인의 영도零度'[롤랑 바르트의
『글쓰기의 영도』(1953)에서 차용한 표현이다. '영도'는 온도, 각
도, 도수를 세는 기점이 되는 자리를 의미한다.]라고 부르고자
한다. 또는 디자인이라는 개념이 오직 취향의 판단만을 나타내
는 술어로서의 위치에 국한된다는 점에서 '디자인의 장식적인
이해'라고 부르고자 한다.

따라서 디자인에서 무엇인가를 이해하기 위해서는 장식이
주는 매혹에서 벗어나 우선 이 단어의 기원을 연구해봐야 한
다. 흔히 받아들이는 생각과는 달리 '디자인'이라는 용어는 영
어에서 비롯되었다기보다는 라틴어에서 차용한 것이다. '구별되
는 기호로 나타내다, 선으로 그리다, 가리키다'라는 의미의 라
틴어 'designare'로부터 영어에 도입된 단어 '디자인design'은
전치사 'de'와 '표시, 기호, 흔적'이라는 뜻의 명사 'signum'으
로 이루어져 있다. 이 단어는 어원적으로 '기호로 표시하다'라
는 의미로, 여기에서 기호는 구별하는 특징, 다시 말해 차이를
만들어내는 능력을 지닌다. 이처럼 영어의 'to design'이라는

동사가 어원적으로 '어떤 것을 가리키다'는 의미라면, 이 동사가 '어떤 것에서 기호를 제거하다'라는 의미라고 주장하는 철학자이자 저널리스트인 빌렘 플루세르Vilém Flusser의 말은 틀린 것으로,[4] 그와는 반대로 '기호로 표시하다, 기호를 붙이다, 기호로 알리다'의 의미로 볼 수 있다. 이로부터 영어의 'to design'이라는 동사는 오늘날 '선으로 그리다', 다시 말해 형상이나 윤곽, 모티프를 그린다는 의미이거나, 다시 말해 기호를 형성하거나 형태를 그려 넣는다는 의미를 지니게 된다. 그러므로 디자인 행위는 데생(dessin) 행위 밖에서 이루어질 수 없는 것이다. 하지만 영어의 'to design'이라는 동사는 두 가지 의미를 지닌다. 바로 크로키나 도면을 그리는 것을 뜻하는 '데생하다'라는 의미와 어떤 '도면'에 따라 '구상한다'는 의미, 다시 말해 어떤 '의향'이나 '의도', '콘셉트'에 따라 기획한다는 의미다. 이런 의미에서 디자인을 한다는 것은 단지 무엇인가를 어떤 기호(기표)로 표시할 뿐만 아니라 이 기호 안에서 육화될 '계획(프로젝트)'을 만들어낸다는 뜻, 즉 의미(기의記意/signifié)를 부여한다는 뜻이다. 이로부터 '디자인'이라는 개념은 프랑스어 사전의 '데생dessin'이라는 단어와 '의도dessein'라는 단어 사이에서의 끊임없는 동요를 되풀이한다.

　　하지만 '디자인'이라는 용어가 수세기 전부터 영어에 존재

했다고 하더라도, 새로운 분야를 규정하기 위해 이 단어를 처음으로 사용한 것은 1849년 영국에서 『디자인과 제조 저널Journal of Design and Manufactures』의 첫 호가 출간된 시기로 거슬러 올라간다. 이 신문의 창설자이자 편집장을 지낸 헨리 콜Henry Cole은 영국의 관리로, 무엇에나 관심이 많아 이것저것 손대기를 좋아하는 사람이었다. 그는 최초의 크리스마스카드를 고안했고 동화책 저자이기도 했으며 미술과 제조업, 상업을 장려하기 위한 왕립학회('The Royal Society of Arts')의 회원이기도 했다. 그는 리처드 레드그레이브Richard Redgrave와 함께 『디자인과 제조 저널』을 출간하면서 "'기능'과 '장식', '지능'을 조화롭게 연결하는 공업 생산 원칙을 확립"하고 "예술의 위대함과 기계의 능숙한 솜씨를 결합"하고자 했다.[5] 이렇게 미술과 산업을 만나게 함으로써 세련된 형태를 통해 산업 예술을 개선할 수 있는 '산업 기획자'를 부각시키려는 디자인의 야심이 생겨나게 된 것이다. 이후 헨리 콜은 빅토리아 여왕의 남편인 앨버트 공의 후원 아래, 1851년 5월 11일 하이드 파크에서 '만국 공산품 박람회'를 개최했는데, '제1회 만국 박람회'라는 이름으로 더 잘 알려진 이 행사는 미술과 과학, 공업의 결합을 통해 영국 산업의 위력을 만방에 알리는 계기가 되었다(특히 조셉 팩스턴 Joseph Paxton의 저 유명한 '수정궁Crystal Palace'이 이에 기여했다). 하지만 이런

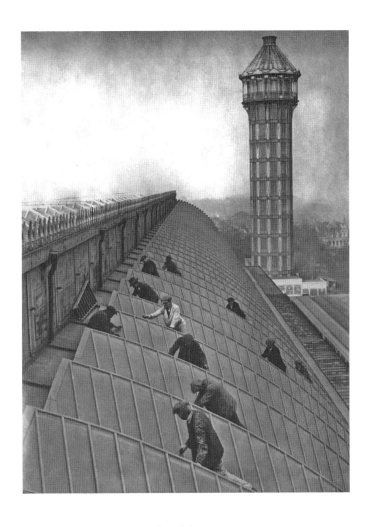

↓ **조셉 팩스턴이 디자인한 수정궁, 런던.**
1930년에 찍은 지붕 청소 사진이다.

'디자인'이라는 용어의 해체와 재구성

성공에도 불구하고 '디자인'이라는 새로운 분야와 특히 '디자이너'라는 새로운 직업이 실제로 나타나기까지는 오랜 세월을 기다려야만 했다.

　그 당시 예술가들은 이와 같은 변화를 맞아들일 준비가 되지 않았고, 이들 중 어느 누구도 아직 자신을 '디자이너'라고 일컫지 않았던 것이다. 18세기 후반 산업혁명을 주도한 영국이 대량공업화의 시대에 접어들면서 예술가들과 지식인들은 무엇보다도 이농현상과 근로자 계층의 비참한 생활, 노동의 비인간화, 도시와 주택의 비위생성 같은 사회적 여파에 대해 우려했다. 갓 서른 살이 된 독일 청년 칼 마르크스가 프랑스 노동자 조직과 긴밀히 교류하며 『공산당 선언』(1848)을 발표한 것도 그 무렵의 일이다. 이 저작에서 그는 "오늘날까지 모든 사회의 역사는 계급투쟁의 역사였을 뿐"이라고 주장했다. 한편, 같은 시기에 마찬가지로 서른 살에 접어든 영국 청년 존 러스킨John Ruskin 역시 『건축의 일곱 등불』(1848)에서 기계의 도입으로 인한 노동자의 가치 하락과 수공업의 명예 실추, 공산품의 추함과 낮은 품질을 고발했다. 1851년 만국 박람회를 계기로 수정궁이 모습을 드러냈을 때도, 러스킨의 눈에는 그저 거대한 '오이 재배 온실'로만 보였을 뿐이다.[6]

　이처럼 당시 태동하던 사회주의를 배경으로 이와 같은 산

업적인 악취미에 대한 비난의 목소리가 높아지자 그때까지 장식미술을 해오다가 근본적인 변화를 맞이하게 된 한 젊은 예술가가 있었다. 이 사람은 바로 윌리엄 모리스William Morris였다. 옥스퍼드 대학에서 러스킨의 가르침을 받았으며 확고한 사회주의자이자 마르크스의 열성적인 독자였던 그는 산업화로부터 인간을 구해내기 위해서는 장식미술을 옹호하고 부흥시켜야 한다고 여기게 된다. 그는 양질의 장식 수공업을 통해 예술가의 작업이 지니는 명예를 회복시키고 현대사회가 제공하는 삶의 틀을 향상시킬 수 있다고 보았다. 그러던 1861년, 그는 몇몇 사람들과 함께 가구 및 실내장식 회사를 설립하여 다수의 섬유와 직물, 태피스트리, 날염 제품을 생산했는데, 이들이 제조한 제품의 꽃무늬와 잎 모양 장식은 '아르누보Art Nouveau'를 예고하는 전대미문의 양식이 되었다.

윌리엄 모리스는 디자이너도 아니고 스스로 그렇게 부르지도 않았지만, 디자이너의 시각을 지닌 인물이었다. 그는 장식미술에서 현대사회를 발전시키고 산업의 재앙으로부터 이 사회를 구해낼 수 있는 수단을 발견했다. 이런 점에서 그는 "교조주의의 깊은 잠"에 빠진 공업 생산을 일깨운 디자인계의 '데이비드 흄David Hume'이라고 할 수 있다.

예술은 나로 하여금 마지막 요구를 하도록 이끈다.
나는 내 삶의 물질적인 틀이 쾌적하고 아름다우며
너그럽기를 요구한다. 나는 이것이 중대한 요구라는
사실을 깨닫는다. 그래서 여기에 대해서는 딱 한 가지만
말해두려 한다. 우리가 이에 부응할 수 없다면, 즉
문명화된 모든 사회가 구성원 전체에게 이러한 수준의
환경을 보장할 수 없다면, 차라리 세계가 멈추는 편이
낫다! 그 이전에 인간이 존재했다는 것만으로도 끔찍한
재앙이니 말이다.[7] —윌리엄 모리스, 1884

이때까지 '부차적인 미술'로 간주되던 장식미술은 이렇게
해서 현대의 운명 속에서 '주요한' 역할을 담당하게 되었다. 윌
리엄 모리스 이래, 훗날 '아르누보'[8]라고 불리게 될 '1900년대
양식'을 출현시킨 것도 바로 이 장식미술이다. 이 양식이 탄생시
키고자 하는 작품은 다음과 같았다.

미술과 수공업을 결합시키는 종합 예술작품, 건축물에서
재떨이까지 각 사물이 세련된 장식성을 띠고, 각 창조자나

디자이너가 생명력이 있는 언어를 사용하여 모든
종류의 대상에 자신의 주관성을 새기려고 애를 쓰는
그런 예술작품이다. 마치 이렇게 세공된 대상 속에서
살아간다는 사실만으로도 공업의 사물화가 가하는
압력에 저항할 수 있게 되는 것처럼 말이다.[9]
—할 포스터

장식미술과 공업의 이와 같은 만남은 우선 '거부'라는 형
태로 나타난 만큼 아직 디자인의 시작이라고 볼 수는 없지만,
디자인의 기원이라고는 할 수 있다. 왜냐하면 이때부터 디자인
은 '계획(프로젝트)'을 갖게 되었기 때문이다. 이는 바로 더 나
은 세계를 만들어내려는 계획이다. 그리고 이러한 유토피아적
야심이 디자인의 전 역사를 특징짓게 된다.[10]
하지만 '디자인'이라는 용어는 그때까지도 널리 유행하지
않았다. 1849년부터 헨리 콜이 이 용어의 사용을 제안했음에
도 불구하고, 20세기 초까지도 '장식미술'이나 '응용미술'이라
는 용어를 선호했던 것이다. 게다가 이 두 표현은 흔히 알려진
바와 달리 디자인의 동의어로 간주되었다. 그리고 1889년부터
는 윌리엄 모리스 자신도 이 용어들을 사용하기 시작했다.

'응용미술'은 내가 여러분에게 이야기하고자 하는 예술 분야를 지칭하기 위해 흔히 사용하는 명사다. 이 말은 무슨 뜻일까? 결국 '응용미술'이라는 용어의 의미는 바로 실용품에 장식적 특성을 부여하는 활동이라고 할 수 있겠다.[11]

하지만 이 말은 오히려 장식미술에 대한 얼마나 멋진 정의인가! 그도 그럴 것이 윌리엄 모리스에게는 미안하지만, '응용미술'이라는 표현은 엄밀히 말해 약간 다른 의미를 띠기 때문이다. 미학 철학자 에티엔 수리오Etienne Souriau에 따르면, 이 용어는 1863년 '산업에 응용되는 미술을 위한 중앙 연합'이 설립되면서 프랑스에서 성행하게 된 '산업응용미술'이라는 표현이 축약된 형태다. 하지만 몇 년 뒤, 이 단체는 '장식예술가 중앙연합'으로 명칭을 변경했다![12] 이러니 당연히 헷갈릴 수밖에 없다. 그런데 어떻게 보면 이 상황이 이해되지 않을 이유도 없다. 오늘날 프랑스에서도 '고등응용미술학교ESAA'나 '국립고등장식미술학교ENSAD', '국립산업미술학교ENSCI' 같은 다양한 이름을 지닌 기관에서 '디자인'을 가르치기 때문이다. 이 나라 사람들은 무엇이든 복잡하게 만들기를 좋아하니 당연한 일이지만 말이다.

그렇다고 하더라도 헨리 콜이 바라는 대로 디자인이 산업
에 응용되는 미술 이외의 다른 것이 될 수는 없었다. 바로 그
런 까닭에 디자인은 장식미술의 가면을 쓰고 발전하다가 1907
년에 이르러서야 진정한 탄생의 순간을 맞이하게 된 것이다. 아
르누보가 무르익었던 이 해, 독일 뮌헨에서는 예술가와 건축가,
장인들의 연합이 '독일공작연맹Deutscher Werkbund'이라는 이름으
로 창설되었다. 이 단체의 수장은 건축가 헤르만 무테지우스
Hermann Muthesius로, 1896년부터 1903년까지 독일 대사관에서 영
국의 건축과 장식미술을 관찰하기 위해 파견한 인물이었다. 산
업화의 옹호자였던 무테지우스는 기계를 예찬하면서 장식미술
과 공업 규격의 결합을 주장했다. 그는 수정궁에서 20세기 건
축의 본보기를 보았다. 한편, 같은 해인 1907년, 연맹의 회원이
기도 한 건축가 페터 베렌스Peter Behrens는 유명 전자제품회사 '아
에게AEG'의 아트 디렉터가 되어 신제품 디자인과 새로운 브랜드
이미지, 로고나 편지지뿐만 아니라 새 공장과 노동자 가족들을
위한 주거까지도 고안했다.[13] 이는 예술과 공업 사이에 이루어
진 최초의 대규모 협력 사례였다. 디자인은 바로 여기에서 태어
났다. 헨리 콜이 '디자인'이라는 단어를 만들어냈다면, 페터 베
렌스는 디자인 자체를 만들어낸 것이다. 베렌스는 '아에게'에서
기획자들과 예술가들, 기업가들 사이의 광범위한 협력을 제안

 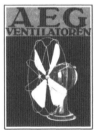

↓ **페터 베렌스와 아에게(AEG)**
예술과 공업이 이룬 최초의 대규모 협력 사례로 여기서 디자인이 태어났다.

함으로써 역사상 최초의 산업 디자이너가 되었을 뿐만 아니라, 무테지우스를 필두로 한 대량 생산의 옹호자들과, 아르누보의 대가인 앙리 반 데 벨데Henry Van de Velde가 수장이 되어 '예술가의 자유'라는 이름 아래 공예와 수공업으로의 복귀를 지지하던 사람들 사이에서 분열된 연맹의 논쟁에 종지부를 찍은 인물로 남았다.

장인의 작업을 매우 중시하던 장식미술의 이상과 대량 생산을 중심으로 하던 공업의 야심 사이에 이루어진 이러한 조화는, 건축가이자 그 자신도 연맹의 회원이며 반 데 벨데의 생각에 동조했던 발터 그로피우스Walter Gropius가 주도한 '바우하우스Bauhaus'라는 행복한 모험 속에서 꽃을 활짝 피웠다. 1919년 미술학교와 공예학교를 통합하여 바이마르에 설립한 바우하우스는, 그로피우스의 주장대로 "산업과 공예, 수공업에 대한 예술 자문을 담당하는 교육기관"을 표방하는 곳이었다. 어느 정도 이상화되기는 했지만 이 기관은 오늘날까지도 현대 디자인의 진정한 실험실로 통한다. 그런데 이런 바우하우스가 정작 중심을 둔 분야는 수공업과 미술이었다. 이 학교의 주요 작업실은 제본과 장정, 섬유, 인쇄, 금속, 목각, 석조, 목공, 요업, 그리고 당연히 회화 작업실이었던 것이다. 건축 작업실은 훨씬 이후에, 학교가 존재하던 마지막 몇 해 동안만 문을 열었을 뿐이다. 따라서 주로

수공업적인 방법으로 교육이 이루어졌고 예술가들이 이를 담당했다. 바우하우스에는 작업실마다 기술을 담당하는 공예 교사와 예술을 담당하는 형태 교사가 각각 한 명씩 배치되어 있었다. 그중 몇몇의 이름을 들자면, 요하네스 이텐Johannes Itten과 바실리 칸딘스키Wassily Kandinsky, 파울 클레Paul Klee, 라슬로 모호이너지Laszlo Moholy-Nagy, 루드비히 미스 반 데어 로에Ludwig Mies van Der Rohe, 그리고 그로피우스가 있다. 교육 실험의 장이었던 이 학교에서는 대량 제조를 목표로 산업에 문호를 개방하고자 하면서도, 생산은 여전히 수공업적인 방식을 택했다. 하지만 비록 역설적으로 보일지라도 이 학교는 형태와 기능의 합치에 중심을 둔 기능주의 미학과 '모더니즘 운동'을 상징하는 존재로 남아 있다.

이렇게 해서 여러 저자들의 저술★과는 반대로, 디자인은 산업과 함께 태어나지 않았다는 사실을 알 수 있다. 독일공작연맹이 펼쳐온 모험과 그 영향이 이를 여실히 보여준다. 디자인은 산업을 받아들이면서, 다시 말해 예술가들과 건축가들, 장인들

★ 예를 들어 다니엘 카랑트Danielle Quarante는 『산업 디자인의 요소들』(1984)-폴리테크니카, 1994, 21쪽-에서 "일반적으로 디자인 역사의 시작은 증기기관이 출현한 18세기 말경으로 본다"라고 말한다. 하지만 디자인과 산업을 혼동해서는 안 된다. 그런데 이보다 더 심한 예가 있다. 하라 켄야(위 책, 412쪽)는 "디자인은 인류가 도구를 사용하기 시작한 바로 그 순간에 태동했다"라는 멋진 문장을 썼다. 하지만 디자인과 기술을 혼동해서도 안 되는 것이다.

이 산업을 거부하기를 중단하고 공업 생산을 받아들이면서, '산업에 맞서서, 산업 때문에'가 아니라 '산업과 더불어, 그리고 산업 덕분에' 일하기로 결정하면서 탄생하게 된 것이다. 이때, '공업 생산'이라는 말은 기계 사용에 토대를 둔 기계화된 생산과, 규격의 복제에 기반을 두며 대량 유통을 가능하게 만드는 대량 생산을 동시에 의미하는 표현으로 이해해야 한다. 이렇게 해서 페터 베렌스는 레이먼드 로위Raymond Loewy와 노먼 벨 게디스Norman Bel Geddes, 그리고 1930년대부터 생겨난 미국의 유명 '산업미학' 에이전시들의 출현을 예고하게 된다. 하지만 새로운 직업이 생겨나 대중에게 알려지는 데는 몇십 년이 걸렸다. 1952년에 레이먼드 로위는 이렇게 증언했다. "불확실하고 불안정한 시도였던 '산업 디자인'이 『타임스』가 '미국에서 가장 주목할 만한 산업 현상 중 하나'로 명명한 현상이 되기까지는 25년이라는 세월이 필요했던 것이다."14)

　이처럼 19세기 중반에 영국에서 태어난 '디자인'이라는 개념은 20세기 초에 독일에서 고안되었으며 미국에서 온전히 구현되었다가 유럽 전역으로 다시 수출되기에 이르렀다. 예를 들어 프랑스에서는 자크 비에노Jacques Viénot가 미국을 여행하면서 산업 디자인의 발전 상태를 평가하여 프랑스에 적용한 덕분에 (이전에 무테지우스가 영국을 둘러보며 장식미술의 발전 상태

를 평가하여 독일에 적용했듯이) '산업 디자인'이라는 미국식 영어의 번역어로 도입된 '산업 미학'의 개념이 생겨났다. 1949년, 비에노는 '테크네스 기술미학연구실'을 설립했으며, 로제 탈롱Roger Tallon은 프랑스 최초의 이 디자인 회사에서 아트 디렉터를 담당했다. 이후 1951년, 비에노는 '산업미학연구소'를 창설하여 같은 이름의 유명한 잡지를 펴냈다. 이 기관은 1984년, 현재의 '프랑스디자인연구소'가 되었다. 그런데 여기에서 '산업 미학'이라는 표현은 현대 기능주의 이념에 부합하는 공산품 속에서 아름다움을 추구한다는 의미로 이해해야 한다. 이러한 이념에 따르면, 제조품의 아름다움은 기능에 대한 적합성에서 비롯되는 것이다. 그런데 이는 매우 '형태조화 중심주의'적인 개념으로, 다행스럽게도 1956년 밀라노에 '산업디자인연합ADT'이 창설되면서 이탈리아인들이 앞서 채택한 '디자인'이라는 용어 자체가 점차적으로 도입됨으로써, 그리고 전 유럽에서 기나긴 의미론적 논쟁을 거친 뒤 1971년 아카데미 프랑세즈에 의해 이 용어가 채택됨으로써 보다 폭넓고 보다 적합한 관점에 자리를 내주게 되었다.[15]

단어의 운명처럼 기이한 것이 또 어디 있겠는가.

'산업 미학'이라는 용어가 결국 허용되고 논쟁에서
최종적으로 승리를 거두게 된 바로 그 순간, 우리는
이 표현을 거부하고 '영어식 프랑스어' 표현인
'디자인'(심지어 '인더스트리얼 디자인industrial design')이라는
표현으로 대체했으니 말이다.[16] —에티엔 수리오

실제로 이 용어는 이탈리아어 '디세뇨 인두스트리알레
disegno industriale'나 스페인어 '디세뇨diseño'에서처럼 때때로 라틴어
화되면서 모든 곳에서 자리를 잡기에 이르렀지만, 천성적인 전
통 고수 성향 탓에 매번 양식에서 벗어나는 표현을 만들어내
는 프랑스어에서는 온전히 받아들여진 적이 없었다. 이를테면
1994년 투봉Toubon법[당시 프랑스의 문화부 장관이던 자크 투
봉이 프랑스어 보호를 위해 제정한 법]에서는 '디자인'이라는
용어를 '스틸리크stylique'라는 용어로 대체할 것을 규정했다. 하
지만 이 규정은 성공을 거두지 못했다. 이후 2010년에는 국립통
계경제연구소INSEE에서 '디자인'이라는 단어를 사전의 표제어
에서 삭제하고 이 단어를 '콩셉트concept(콘셉트)'로, 그리고 '디
자이너'라는 직업을 '콩셉퇴르concepteur(기획자)'로 옮기자는 제
안을 내놓았다. 이것도 터무니없는 생각이었다. 이처럼 '디자인'

이라는 영역이 한 분야로서의 정체성과 직업적인 정당성을 갖추게 되는 데는 한 세기라는 시간이 걸렸다. 하지만 이제 그 어떤 표제어도 더 이상 이를 바꿀 수 없게 되었다. 디자인은 새로운 단어 속에서 구현되는 새로운 문화다. 세계 모든 나라가 '디자인'이라는 단어를 채택한 것이다.

3

디자인, 범죄와 마케팅

디자인과 자본의 매우 끔찍한 결합

"우유를 사러 슈퍼마켓에 가보니
'스타워즈'가 유제품 전 코너를 점령해버렸다."

존 시브룩 John Seabrook

건축가들과 장식업자들, 예술가들은 산업을 받아들이기 시작
한 순간부터 디자인을 고안해냈다. 하지만 동시에 '디자이너 증
후군'을 만들어내기도 했다. 이는 자본주의와 공범 의식을 느끼
고, 소비 사회의 명령에 굴복하는 가운데 죄책감이 생기며, 결
국은 체념하고 시장 경제를 받아들이면서 사회 변화라는 이상
을 포기하기에 이르는 증세다. 이 증후군은 산업 세계에서 작용
하는 패러다임이 변화하게 된 20세기 후반에 나타났다. 생산의
공업화에 중심을 둔 사회가 실현된 지 불과 몇십 년 만에 소비
의 산업화에 집중된 사회로 이행하게 된 무렵의 일이다. 이렇게
해서 알렉상드라 미달Aelxandra Midal이 강조하듯이, 관점의 변화
가 발생하여 "디자이너는 소비자와 그의 선택, 취향, 생활 방식,
가치에 주의를 기울이며 이를 항상 염두에 두게 된 것으로 보인
다". 그리고 이때부터 디자인은 "소비자의 욕구에 충실한" 가운
데 이루어지게 된다.[1)

　　1952년에 발간된 『추한 것은 잘 팔리지 않는다』에서 레이
먼드 로위는 이 새로운 시선의 원동력을 그 누구보다도 훌륭하

디자인과 자본의 매우 끔찍한 결합

게 설명한다. 그에 따르면, "가장 아름다운 제품은 구매자가 그
것이 실제로 가장 아름답다고 '확신'할 경우에만 팔린다." 그런
데 "유능한 산업 미학자는 품질이 뛰어난 제품에 대해 소비자
가 어떤 생각을 하는지를 알고 있다. 소비자의 마음을 끄는 요
인과 거부감을 불러일으키는 요인을 이해하는 것이다. 후자를
제거하고 전자를 촉진하는 것이 그의 의무다."[2] 이보다 더 분명
한 설명은 없을 듯하다. 디자이너의 임무, 더 나아가 그의 의무
는 이제 제품이 더 쉽게 팔리도록 그것을 바람직하게 만드는 것
이다. 그럴 수밖에 없는 것이 "'산업 디자인'은 제품이나 서비스,
매장의 성공에 있어 광고만큼이나 중요한 요인"[3]이 되기 때문
이다. 하지만 레이먼드 로위의 이처럼 솔직한 발언은 상업적으
로 큰 성공을 거둔 디자이너들조차 숱하게 비판해왔을 정도다.
그 증거로 2003년 3월 'TED(기술, 엔터테인먼트, 디자인) 컨퍼
런스'에서 필리프 스타르크Philippe Starck가 한 다소 도발적인 발언
을 들 수 있다.

**디자인에는 여러 유형이 있다. '시니컬한 디자인'이라고
부를 수 있는 디자인은 1950년대에 레이먼드 로위가
고안한 디자인을 가리킨다. 그는 "추한 것은 잘 팔리지**

않는다"고 했는데, 이 말은 제품을 더 섹시하게
만든다는 목표 아래 디자인이 오직 마케팅과 기업가들을
위한 하나의 무기가 되어야 한다는 뜻이다. 이것이야말로
너절하고 고리타분하며 우스꽝스럽기 이를 데 없는
생각이다.[4]

그럴듯한 말이다. 하지만 이 발언은 존경받아 마땅한 로위의 프로젝트를 제대로 이해하지 못한 데서 비롯된 것이다. 그로피우스가 바우하우스를 설립한 것과 같은 해인 1919년 가을, 젊은 로위는 단순하고 날렵하며 조용한 기계와 물건을 발견하리라는 기대에 부푼 마음으로 뉴욕에 도착했다. 하지만 거추장스럽고 시끄러우며 복잡하기 짝이 없는 물건들에 몹시 실망하고 말았다. 그의 설명에 따르면 "전반적으로 육중하고 투박한 것을 추구하는 지극히 무용한 경향이 존재하고 있었다. 수단과 재료에서 그 어떤 합리적인 경제성도 느껴지지 않았던 것이다."[5] 바우하우스가 "제대로 작동하는 모든 사물은 시각적으로도 조화롭다"는 형태와 기능의 합치를 예찬한다면, 로위는 "기능이 완벽하다고 해서 반드시 아름다운 것은 아니다"라는 주장을 펼치며 탈곡기나 직조기 같은 복합적인 기계는 "만족스럽게 작동하면

서도 겉으로 보기에는 혼란스럽고 무질서한 모습을 나타낸다"
는 증거를 제시한다.[6] 이때부터 "기능 자체보다는 단순성이 미
학 방정식의 결정적인 인수因數로 대두되면서" 창조자의 재능은
'본질로의 환원'을 통해 단순성에 도달하는 능력으로 측정되기
에 이른다. 디자이너 로위의 신앙고백은 바로 여기에서 비롯된
다. "나는 '기능주의'만으로는 이 목표에 도달할 수 없으며 '기
능과 단순화의 결합을 통해서 아름다움'을 추구해야 한다고 주
장한다."[7] 이렇게 해서 그는 '유선형streamline'의 특징을 이루는
매끄럽고 둥그스름한 외형을 얻기 위해 틈과 이음새, 리벳과 다
른 나사 등을 없애게 된다. 따라서 레이먼드 로위의 생각은 진
부함을 넘어서, "단순할수록 아름답다less is more"는 미학을 예찬
하는 미스 반 데어 로에의 미니멀리즘에서 말하는 메시지나, 오
늘날 "복잡한 것을 단순하게 만드는 예술"을 권장하는 '오라 이
토Ora Ito'의 '심플렉시티simplexity'에서 되풀이되는 현대적인 아이
디어를 표현한다고 할 수 있다.[8]

　　그러나 소비 패러다임에 들어서면서 20세기 디자인은 끊
임없이 마케팅에 합류하거나 융합되는 위험을 겪게 된다. 베르
나르 스티글러Bernard Stiegler의 견해에 따르면 이와 같은 마케팅은
'채택의 기술'로 규정될 수 있다. "원래는 우리가 원하지 않던 신
제품을 채택하도록 하기 위해 심리학적 기술이 개발되는 것이

다."[9] 이를테면 "당신이 꿈꾸던 것, 소니가 해냈습니다"식의 광고가 이에 해당한다. 우리 각자는 매일 이런 사례를 경험한다. 브누아 엘브랭Benoit Heilbrunn은 이 현상을 다음과 같이 매우 훌륭한 표현으로 드러낸다.

> 마케팅이 디자인으로부터 바라는 바는 바로 제품에 기호의 세계를 투사하여 기능이라는 유일한 동기와는 더 이상 관련이 없는 구매 기준을 도입하는 것이다. …… 이런 의미에서 디자인은, 제품을 더 많이 원하게 만들고 그 가치를 더 높이 평가하도록 하기 위해 감정적, 상상적 의미를 투사하면서 소비 대상을 의미로 감싸는 마케팅 프로젝트를 대체하는 듯하다.[10]

이러한 생각은 윌리엄 모리스의 견해와는 거리가 멀다. 마케팅으로 환원된 디자인은 삶의 새로운 시나리오를 고안하여 진정한 혁신을 가능케 하기보다는 "기호를 수정하고 재편성하면서 제품이 이루는 세계의 코드를 차용하는"기호의 재구성 절차에 다름 아니기 때문이다. "바로 여기에서 시장을 포함한

52

기호들이 만들어내는 거대한 인류학적 작업이 비롯된다."¹¹⁾ 또한 디자인 학교들마저도 굴복해버린 저 불행한 의미론적 변화도, "제품이 대상을 대체해버린" 의미론적 변화도 비롯되는 것이다.¹²⁾

실제로 이때부터 '대상' 디자인이 아닌 '제품' 디자인이 이루어진다. 디자인 학교와 전문 회사에서는 이미 다들 그렇게 한다. 2000년대의 종합 디자인 회사들은 "좋은 디자인은 잘 팔리게 만드는 디자인이다"와 같은 로위의 친절한 설명을 단순히 내세우는 데 그치지 않고, 장사꾼 역할을 공공연하게 떠맡으면서, 이들 중 한 회사인 '어플로즈Applause'의 웹사이트에서 볼 수 있는 것처럼 "디자인은 전술이 아니라 전략이다"라는 식의 멍청한 문구를 사용하여 디자인과 마케팅 사이의 혼동을 가중시키고 있다. 여기에서 디자인은 다음과 같은 질문을 제기한다. 바로 '내가 내놓는 제안은 고객에게 어떤 이익을 가져다주는가?', '경쟁상의 우위를 점하기 위해 어떻게 차별화하고 가치를 창출할 것인가?', '제품의 포지셔닝은 어떻게 할 것인가?', '어떤 홍보 전략을 채택할 것인가?' 등의 질문이다. 이에 대해 한 회사의 '선언문'에서는 디자인을 통해 브랜드와 대중 사이에 내밀하고 정감적인 관계를 만들어내고 이를 강화하며 지속시킨다고 자랑스럽게 내세우기까지 한다.¹³⁾ 이것이야말로 '크리에이티브한' 마

케팅을 논하기 위해 수년 전부터 사용하는 표현인 '광고 디자인'의 대표적인 예라 할 수 있다.

오늘날 '디자인자문연합'으로 이름을 바꾼 '디자인홍보연합ADC'에서는 디자인을 다음과 같이 규정한다. "우리는 차이를 만들고, 부가가치를 가져오며, 곧바로 이루어질 비즈니스에 대해 이미지의 영향력을 증가시키려는 디자인의 야심을 높이 평가하고 싶다."[14] 디자인에 대해 이보다 더 그럴듯한 정의가 있을까! 하지만 내가 보기에 이 말은 오히려 마케팅의 뛰어난 홍보 기능에 대한 정의 같다. 여기에서 궁극적인 목표는 개인들을 위해 '디자인 효과'를 만들어내는 것이 아니라 브랜드를 위해 '부가가치'를 만들어내는 것이기 때문이다. 이는 '이케아'에서도 비슷하게 작용한다. 이 스웨덴 브랜드가 소비자들에게 '아름다운 디자이너 주방'(디자인의 장식적 개념)에서 '디자인'이라는 기표를 파는 것과 마찬가지로, 종합 디자인 회사들은 '전략적 디자인'(디자인의 마케팅적 개념)에 입각한 그럴듯한 '브랜딩branding'을 제안하면서 브랜드에 '디자인'이라는 기의를 파는 것이다.

이렇게 해서 미국의 미술평론가 할 포스터Hal Foster가 아돌프 루스Adolf Loos의 저 유명한 에세이 『장식과 범죄』에 화답하여 '디자인과 범죄'를 감히 연관시킬 생각을 한 이유가 더욱 잘 이

해된다. 그런데 무엇이 범죄란 말인가? 정확히 말해, 디자인이 시장 논리와 맺는 이 '전략적' 동맹은 어떤 점에서 범죄가 된다는 말인가? "디자인은 현대 소비중심주의라는 거의 총체적인 체제 속에 우리를 가두어놓는 주요 요인들 중 하나"이기 때문이다.[15] 포스터에 따르면, 아르누보와 '종합 예술 작품' 프로젝트가 '1900년대 양식'을 이루는 것과 마찬가지로, 오늘날 우리가 살아가는 "토털 디자인의 세계"는 '2000년대 양식'을 이룬다. 이 세계에서는 "건축 프로젝트에서 유전자와 청바지를 거쳐 미술 전시회까지 모든 것이 '디자인'으로 간주되는 듯하다."[16] 그러나 1900년대의 아르누보가 예술가의 주관성이라는 이름으로 산업화의 영향에 저항했다면, 2000년대의 토털 디자인은 "산업화 이후의 기술을 음미하고", 개인과 사회에 대한 자신의 영향력을 확장시킨다. "디자이너는 무수히 많은 기업과 모든 사회 집단에 유례없는 지배력을 행사하는 것이다."[17]

우리는 디자인이 대상뿐만 아니라 주체도 만들어내는 "디자인의 정치경제학" 시대에 살고 있다. 한편에서 '디자인되는 대상'이 "YBA Young British Artists이거나 대통령 선거 출마자"가 될 수 있다면, 다른 편에서 포스트모던 시대의 개인은 그 자신이 '디자인되는 주체', 다시 말해 광고 디자인이 만들어내는 주체로 환원된다. 프랑스의 소설가 프레데릭 베그베데 Frédéric Beigbeder의

『99프랑』에 나오는 '옥타브'라는 인물의 자조적인 고백은 이런 경향을 단적으로 보여준다.

나는 광고쟁이다. …… 나는 당신에게 똥덩어리를
파는 자다. 당신이 절대 갖지 못할 것들을 꿈꾸게 하는
자란 말이다. …… 당신은 허리띠를 졸라매고 한푼
두 푼 모으면 당신이 꿈꾸던 자동차를, 내가 최근에
광고를 쏜 그 자동차를 살 수 있겠지만, 이미 나는 그
차를 구닥다리로 만들어버렸다. …… 나는 당신을
신제품이라는 마약에 중독시키는데, 이 신제품이라는
것의 이점은 결코 계속 새롭지 않다는 것이다. ……
나는 어디서든 존재한다. 당신은 내게서 벗어나지 못할
것이다. 당신이 그 어디에 눈길을 던지든 내 광고가
위풍당당하게 자리잡고 있다. …… 나는 진실함과
아름다움과 선함을 공포한다. …… 내가 당신의
잠재의식을 가지고 장난을 치면 칠수록 당신은 내게
순순히 복종할 것이다. …… 음, 당신의 뇌 속을
파고드는 기분이 어쩌나 짜릿한지! 나는 당신의 우뇌
반구에서 쾌락을 만끽하고 있다. 당신의 욕구는 더

**이상 당신에게 속하지 않는다. 내가 당신에게 내 욕구를
부과하는 것이다.**[18]

여기에서 보듯 디자인이란 얼마나 멋진 비즈니스인가! 하
지만 이 말은 디자인이 비도덕적인 것이 된다는 뜻일까? 인간과
사회의 변화를 위해 윌리엄 모리스가 품었던 저 관대한 기획을
생각해보면 산업 디자인의 '윤리'에 대해 자문할 수밖에 없게
된다. 그런데 이 윤리는 산업 디자인에만 적용되는 것일까? 윤
리적인 관점에서 디자인에 대해 처음으로 질문을 제기한 오스
트리아의 디자이너 빅터 파파넥Victor Papanek에 따르면 그렇지 않
은 듯하다. 1971년, 그가 펴낸 『현실 세계를 위한 디자인』이라
는 책의 서문은 다음과 같은 말로 시작한다.

**산업 디자인보다 더 유해한 직업은 거의 없다. 그리고
이보다 더 인위적인 다른 직업은 아마 단 한 가지뿐일
것이다. 바로 사람들로 하여금 자기가 갖고 있지도 않은
돈으로 자신이 필요하지도 않은 물건을 사도록 설득하는
'광고 디자인'이다. 사람들은 다른 이들에게 특별한**

인상을 주려고 물건을 사지만 결국 비웃음만 살 뿐이다.
그 다음으로, 광고업자들이 자랑하는 저속하고 바보
같은 물건을 공들여 만드는 '산업 디자인'이 두 번째
자리를 차지한다.

따라서 '디자이너는 소비 사회의 공범인가'라는 질문에 파
파넥은 그렇다고 대답한다. 또 '디자이너는 자본주의의 폐해에
직접적인 책임이 있는가'라는 질문에도 그렇다고 대답한다. 뿐
만 아니라 '디자이너의 작업은 도덕적이어야 하는가'라는 질문
에도 그렇다고 대답한다. 그에 따르면, "디자이너는 모든 오염에
책임이 있다." 그러므로 "우리가 현재 알고 있는 디자인은 중단
되어야 할 때"가 되었고, "건축가와 산업 디자이너, 기획자들이
인류를 위해 할 수 있는 최선은 자신들의 작업을 완전히 중단
하는 일이다." 이것이 바로 디자이너의 입에서 나온 말이다. 그
런 까닭에 파파넥은 윤리적 방식에서 벗어나서는 디자인을 구
상하지 않는다. 이제 디자인은 "도덕적, 사회적으로 뚜렷한 책
임감과 인간에 대해 보다 심화된 지식"을 갖추어야 하는데, "디
자인은 인간의 진정한 필요에 맞추어 혁신적이고, 매우 창조적
이며, 여러 영역에서 쓰이는 도구가 되어야 하기" 때문이다.[19]

이는 분명히 그럴듯한 견해이기는 하다. 하지만 산업 디자이너가 산업의 논리에서 벗어날 수 있을까? 1993년, 유작이 된 저서 『디자인에 대한 작은 철학』에서 빌렘 플루세르는 파파넥의 생각을 확장하여 디자인은 그 어떤 윤리적 고민도 없이 산업에 종속되어 있다고 주장한다. 그는 '꾸미다, 전략적인 방법을 취하다'라는 뜻을 지닌 영어 동사 'to design'의 의미를 토대로 '디자인'이라는 개념을 '술책'과 '감언이설'의 개념에 결부시킨다. 그에 따르면, "디자이너는 함정을 놓는 미심쩍은 음모꾼"이다.[20] 그러나 이 술책은 우선 자연과 비교하여 기술이 부리는 사기로, 이를테면 지렛대는 팔을 인공적으로 만들어낸 장치라고 할 수 있다. "이것이 바로 디자인이고, 모든 문화와 모든 문명을 세운 의도(계획)dessein이다. 기술을 이용하여 자연을 속이고, 인공으로 자연을 넘어서며, 기계를 만들어 신적인 존재나 다름없는 우리 자신을 추락시키려는 의도인 것이다."[21] 그런데 문제는 디자인의 음험하고 거짓된 면모가 거기서 멈추지 않는다는 점이다. 플루세르의 주장에 의하면 "디자이너의 도덕적, 정치적 책임은 현재 상황에서 다시금 중요성을 띠게 되고, 심지어 절박해지기까지 한다."[22]

우선, 우리가 사는 포스트모던 사회에서는 이전에 종교와 정치, 윤리기 허듯이 규범을 만들어내는 집단이 더 이상 없거

나 매우 약화되었기 때문이다. "이처럼 규범이 그 유효성을 잃고 권위만이 보편화되면서 산업에 어떤 지침을 정해주는 대신, 산업의 진보에 족쇄를 채우거나 심지어 혼란을 야기하기까지 하는 경향이 있다."[23] 아직 그 영향을 받지 않은 유일한 분야는 과학이지만, 이 분야는 그저 기술적인 규범만 제공할 뿐, 그 어떤 도덕적 규범도 제시하지 않는다. 그 결과, 산업은 그 자신을 제어하거나 관리하는 상위 규범의 그 어떤 구속도 받지 않은 채 순조롭게 나아가게 된다.

다음으로, 공업 생산이 점점 전문화됨에 따라 디자인 자체도 다양한 사람들이 가담하는 복합적이고 분화된 절차가 되었기 때문이다. "디자인 절차는 매우 발전된 작업 분화 양식에 따라 조직된다. 따라서 제품의 책임을 특정 개인에게 돌리는 일은 더 이상 가능하지 않다." 그런데 이런 생산 논리에서 도덕적 무책임의 일반화도 비롯된다. 특정인의 잘못이 아니듯 그 누구의 잘못도 아닌 것이다. 그렇게 돼버리고 말았다. "공업 생산에 속하는 행위에 대해 그 누구도 아무런 책임이 없는 상황"[24]에 처한 우리는 "도덕적으로 비난받아 마땅한 제품"들과 합법적이지 않은 물건들이 아무런 처벌도 없이 우르르 쏟아져 나오는 광경을 그저 지켜보기만 할 따름이다. 하지만 일반 디자인의 발전(고기가 잘 썰리는 칼의 구상)이 언제나 군사 디자인의 진보(목

을 잘 따는 칼의 구상)에서 비롯된다는 사실도 생각해본다면, 플루세르의 빈정거림처럼 "성자가 되느냐 디자이너가 되느냐 사이에서 결단해야 할 것이다." 이때, "디자이너가 되고자 결심한 사람은 순수한 선의에 맞서는 결정을 내리게 된다."[25]

4

자본을 넘어

디자이너의 도덕률

디자인은 구조적, 역사적 모순에 토대를 두고 있다. 우선 디자인은 사회주의의 고안물이다. 영국에서 인간을 피폐하게 만드는 산업화에 맞서 저항하는 과정에서 생겨났기 때문이다. 하지만 디자인은 자본주의의 고안물이기도 하다. 독일에서 공업 생산을 받아들이면서 태어나 미국에서 '산업 디자인'이라는 형태로 성장했기 때문이다. 이렇게 구조적으로 모순된 개념은 전 세계적으로도 유일무이한 것이다. 또한 그 어떤 활동을 정의할 때도 정치적 양면성이 이 정도까지 구체화되지는 않는다. 사회주의적인 동시에 자본주의적인 것, 이것이야말로 디자이너에게 주어지는 요구다. 이는 산업 없이 산업 디자인을 하라는 말과도 같다. 또는 어떤 사람에게 조리 기구를 일체 사용하지 말고 음식을 만들라고 요구하는 것과도 비슷하다. 그런데 이런 일은 전혀 가능하지 않은 것이다. 이는 심리학에서 그레고리 베이트슨 Gregory Bateson 이래로 '역설적 명령'[1]이라고 부르는 개념이다. '이중 구속double bind'의 기제에 토대를 둔 이 현상은 정신분열증 환자 집단에서 특징적으로 나타나는 작용 방식이기도 하다. 정신분석학자 해럴드 설즈Harold Searles에 따르면, 이 방식은 "타인을 미치게 만들려는 노력"에 가깝다고 한다.[2]

　바로 그런 이유에서 디자이너에게 산업 디자인을 하면서도 산업 논리에 휘말리지 말라고 요구하는 태도는 광기로 몰고

가는 제약의 한 형태이자 디자이너를 미치게 만들려는 일종의
시도라고 간주할 수 있다. 따라서 '디자인할 것이냐 디자인하
지 않을 것이냐' 사이에서 선택해야 하는 상황에 이르게 된다.
여기에서 디자인을 선택하면, 필연적으로 산업을, 다시 말해 그
생산 수단과 이에 결부된 유통 – 소비 회로를 선택하게 되는 것
이다. 다른 길은 없다.

그 결과 "더 이상 우리가 살아가는 소비 사회에 대한 비판
이 중요하지 않다."³⁾ 이제 디자이너의 노력을 자본 저편에 위치
시킬 때가 왔다. 자본은 분명 디자이너의 수단이기는 하지만 그
의 목표가 될 수는 없다. 디자인은 그 수단과 목표가 혼동될 때
마다 마케팅 속에 뒤섞여버렸기 때문이다. 디자이너들 자신이
첫 번째 목격자들이었다. 이를테면 1930년대부터 뉴욕현대미
술관MoMA의 미술평론가들은 레이먼드 로위로 대표되는 '유선
형streamline' 디자이너들의 작업을 비난하기 시작했다. 이들은 공
기역학에 따라 만든 비행기처럼 연필깎이를 도안하는 새로운
산업 디자이너 세대에서 "자본주의의 협력자들"⁴⁾을 보았다. 이
런 작업에 맞서 이들 평론가들은 1953년 에드가 카우프만Edgar
Kaufmann이 정의한 '굿 디자인Good design'을 내세웠다. 이는 가격과
용도만큼이나 재료와 제조 면에서도 기능주의 미학과 진실의
요구에 토대를 둔 디자인이었다.

하지만 디자이너들은 속임수에 쉽게 걸려들 만큼 순진하지 않았다. 이들은 자신들이 종사하는 분야가 매 순간 마케팅이라는 암초에 부딪쳐 좌초할 위험이 있다는 사실을 인식하고 있었다. 아니 더 나아가 1960년대 이탈리아에서는 디자이너들 중 한 사람이 이에 반기를 들어 새로운 방식을, 다시 말해 '비판적 디자인'이라는 방식을 창시하기에 이른다. 1969년 『카사벨라 Casabella』라는 잡지에 '안티디자인Antidesign'이라는 제목으로 발표된 선언문에 소개된 조 콜롬보 Joe Colombo의 개념은 이 방식의 대표적인 예다. 여기에서 그는 자본주의에 맹목적으로 봉사하기를 그만두기 위해 물건 생산을 저버릴 것을 권장한다. 그에 따르면 디자인은 물질성 없이도 존재할 수 있기 때문에 물건에 대한 숭배를 포기하고 건축에 대해서도 온전한 자율성을 유지하면서 공간과 주거에 재투자하는 데 전념해야 한다는 것이다. 마찬가지로 이탈리아 '급진주의 건축'의 중심인물인 안드레아 브란치Andrea Branzi도 대량 소비의 시대에 물건이 지니는 물질성의 지배에 맞서 투쟁한다는 생각을 견지하며 디자인에서 도시의 정치적 공간을 재구성하는 수단을 보았다. 뿐만 아니라 앞 장에서 보았듯이 빅터 파파넥은 심지어 산업 디자인의 감언이설과 허망함을 고발하기까지 하면서 디자이너들에게 환경 문제와 사회 문제 같은 "인간의 진정한 필요"에 대해 성찰할 것을 권유한다.

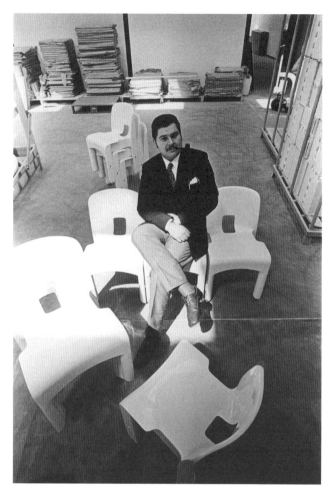

↓　**이탈리아의 산업 디자이너 조 콜롬보**
자본주의에 맹목적으로 봉사하는 물건 생산에 반대하는
'안티디자인' 선언문을 발표했다.

　　그러나 비판적 입장을 넘어서 디자인은 스스로 미치지 않고서는, 시장에서 벗어날 도리가 없다. 이 사실을 가장 먼저 깨달은 사람은 바로 '올리베티Olivetti' 브랜드와의 협력 작업으로 유명한 이탈리아 디자이너 에토레 소트사스다. 파파넥의『현실 세계를 위한 디자인』이 출간되고 나서 두 해 뒤인 1973년 에토레 소트사스는 디자이너에게 필연적으로 제기되는 이런 의혹에 대해 아주 시의적절한 반론을 제기했다. 그는「다들 나를 나쁜 놈이라고 한다」라는 제목의 저 유명한 글에서 다음과 같이 말한다.

　　지금 사람들은 다들 나를 아주 나쁜 놈이라고 하고,
　　다들 내가 디자이너라서 정말 나쁜 놈이라고 하며, 다들
　　내가 이 일을 하지 말아야 할 거라고 ─ 그리고 내가 나쁜
　　놈이라고 ─ 하고, 다들 누군가 이 일을 해도 잘해봤자
　　꿈속을 헤매기만 할 뿐이라고 한다. 다들 디자이너의
　　"오직 한 가지 목표는 생산 주기에 통합되는 것"이라고
　　한다. 다들 디자이너는 계급투쟁이 무엇인지 성찰하지
　　않고, 사람들의 대의에 봉사하지 않으며, 그 반대로
　　체제를 위해 일하고, …… 체제가 그를 먹어버리고

소화시키며 그로 인해 더욱 잘 유지될 뿐이라고만 한다.[5]

그에 따르면 이것이야말로 디자인의 '원죄'로, 바로 이런 원죄를 들어 모든 악에 대해 디자이너를 비난할 수 있다는 것이다.

자동차를 만드는 것은 '자본'이므로 나는 도로에서 사망한 수많은 사람들에 대해 책임이 있다고 생각해야 한다. 도시인들이 자살하는 것도, 사랑 이야기가 불행하게 끝나거나 아예 생겨나지 않는 것도, 아이들이 아픈 것도, 기아와 질병이 발생하는 것도, 보다 일반적으로 이 모든 악이 존재하는 것도 여전히 내 잘못임에 틀림없다. 나는 산업을 위해 일하기에 정말로 이 모든 일에 대해 책임이 있는 듯하다.[6]

이런 아이러니는, 알렉상드라 미달이 강조하듯이 "디자인 비평이 소비 사회와 마케팅, 광고, 매스미디어 비평에 토대를 두는" 시점에서 디자이너를 "자본주의 비판가들의 희생양"으로

만드는 상황을 고발한다는 장점을 지닌다.[7] 그런데 디자이너가 이토록 쉽게 희생양이 되는 까닭은 계급 투쟁을 전복시키고 자본을 파괴하는 일이, 그러니까 간단히 말해 세계 경제 메커니즘을 변화시키는 일이 당연히 그의 능력에 속하지 않기 때문이다.

그러나 소트사스 씨한테는 미안한 말이지만 모른 척하고 책임을 회피해서는 안 된다. 디자이너는 필연적으로 나쁜 사람은 아니나 우발적으로는 그렇게 될 수 있기 때문이다. 다시 말해 그에게 그런 일이 닥칠 수 있으며, 모든 일이 그 자신에게 달려 있다는 뜻이다. 나쁜 사람이 되느냐 그렇지 않느냐는 어쨌든 그에게 주어진 가능성으로, 그 자신이 선택하거나 하지 않는 일이다. 앞 장에서 분명히 보았듯이 마케팅 디자인은 현실이고, 우리가 관찰할 수 있는 현실이며, 명확히 규정되는 현실이고, 우리가 받아들이는 현실이다. 여기에서 마케팅 디자인이라는 말로 내가 의미하고자 하는 바는 시장을 '수단'인 동시에 '목적'으로 파악하는 디자인 활동이라는 것이다. 그런데 디자인에 윤리가 있다면, 이 윤리는 "단순한 수단이자 도구, 과정의 역할로, 즉 여러 수단 중 하나로 시장을 제한해야 하며 시장을 결코 목표나 목적, 의도로, 다시 말해 궁극적인 목적으로 삼지 않는다"는 원리에만 기반을 둘 수 있다. 따라서 나는 칸트 식으로 만든 다음 명령을 디자이너의 도덕률로 세울 것을 제안한다. "그대가

사용자들에게 제공하는 디자인 프로젝트에서만큼이나 디자이너로 살아가는 그대의 사람됨에서도 언제나 시장을 결코 목적이 아닌 수단으로 다룰 수 있도록 행동하라.” 이것이야말로 디자이너의 정언명령이다. 이것이 없다면 디자인은 맹목적인 성격을 띠고, 디자이너는 전반적인 무책임과 역설적인 광기 사이에서 이리저리 흔들리는 존재가 되고 만다.

　더군다나 윤리성이 없이는 디자인도 존재하지 않는다. 디자인의 윤리성이라는 문제는 디자인의 정체성이라는 문제의 일부다. 바로 그런 까닭에 “이 분야가 시작될 때부터 디자이너는 마치 원죄를 회개하기라도 하듯이 자신의 활동을 끊임없이 정당화해온 것이다.”[8] 이처럼 디자이너가 된다는 말은 윤리적 입장을 정한다는 뜻이다. 오늘날 시장에 대해 어떤 태도를 취한다는 것은, 이전 독일공작연맹 시대로 치면 표준에 대해 어떤 입장을 취한다는 말과도 같다. 바로 그런 이유로 디자인은 끊임없이 정당성을 추구하는데, 시장만으로는 디자인에 그 어떤 정당성도 부여되지 않기 때문이다. 시장은 디자인에 단지 수단만을 제공할 뿐이다. 따라서 디자인은 시장 외의 다른 곳에서 자신의 '목적'을 찾아야 한다. 그러지 않으면 '존재 이유'가 없다. 그리고 이렇게 하는 동시에 시장의 '위력'을 사용해야 한다. 그러지 않으면 '존재 수단'*이 없다. 바로 이런 이유로 역사적인 관점에서

디자인은 산업과 함께 나타난 것이 아니라 '산업을 받아들이면서' 나타났다고 할 수 있다. 공업 생산(대량 생산) 수단을 윤리적으로 받아들이고 그것과 떼려야 뗄 수 없는 한 쌍을 이루는 소비 사회(대량 유통)를 윤리적으로 인정하는 순간에 이르러서야 디자이너들은 산업 디자인의 시대에 접어들게 된 것이다. 이렇게 해서 소트사스가 자신의 팸플릿에 다음과 같이 덧붙인 언급은 타당성을 얻게 된다. "문제는 우리가 디자이너이기 때문에 나쁜 사람이냐 그렇지 않느냐를 아는 것이 아니라, 우리가 디자이너일 때 이것을 가지고 할 수 있는 일이 무엇인가를 아는 것이다."[9] 이렇게 해서 우리는 여전히 도덕적 문제로, 다시 말해 '이것을 가지고 무엇을 할 것인가'라는 선택의 문제로 되돌아오게 된다. 오늘날의 선택은 독일공작연맹 시대처럼 더 이상 산업이나 시장을 놓고 '찬성'하느냐 '반대'하느냐의 문제가 아니다. 디자이너가 어떤 선택을 해야만 한다고 느낀다는 것은 스스로 미쳐버리려고 애쓴다는 말이나 다름없다. 독일공작연맹에서 결국 표준을 인정하게 된 것처럼 현대 디자인은 결국 소비를 인정해야 한다. 산업 세계의 미래는 산업 세계 없이는 이루어지지 않을 테니 말이다. 따라서 디자인은 이제 탄생하기를 그만두고

★ 디지털 시대의 도래로 시민들과 이용자들이 결정과 구상, 생산 절차에 점점 더 참여하게 됨으로써 이러한 양상이 축소되는 경향이 있다.

산업 사회와 소비 사회라는 원칙을 전적으로 받아들여야 할 때
다. 이렇게 함으로써 자신이 "그것을 가지고 할 수 있는" 것이
무엇인지 보아야 할 때다. 그리고 우리로 하여금 "그것을 가지
고" 꿈꾸게 만들어야 할 때다.

5

디자인의 효과

세 가지 기준으로 나눠본 디자인의 본질

우리를 둘러싼 모든 것은 언젠가 누군가에 의해 설계된 것이다. 우리가 사랑하고 일하며 죽는 장소도 언젠가 누군가에 의해 설계된 것이다. 우리가 아끼고 보관하다 버리는 물건도 언젠가 누군가에 의해 설계된 것이다. 가구에서 책상까지, 도시 공간에서 병실까지, 대중교통수단에서 교실까지, 조리 기구에서 난방 설비까지 존재의 모든 영역이 도안과 관련된다. 하지만 이 인공물이 '설계'된 것이라고 해서 '디자인' 작업의 대상이 된 것은 아니다. 장인들도 밑그림을 그리고, 엔지니어들도 도면을 만들며, 기술자들도 제도를 하지만, 그렇다고 해서 이들이 디자인을 하는 것은 아니기 때문이다. 바로 이런 이유로 빌렘 플루세르의 주장처럼 "오늘날 모든 것은 디자인의 대상이 된다"[1]는 생각이나 할 포스터가 희망하듯이 우리는 "토털 디자인의 세계" 속에서 살고 있다는 견해는 과장된 것이다. 모든 것이 디자인과 '잠재적으로 관련'된다고 할지라도 그것들이 전부 디자인은 아니라는 말이다. 그럴 수 밖에 없다. 디자인은 산업 없이는 존재할 수 없지만, 산업은 디자인 없이도 충분히 존재할 수 있기 때문이다. 수많은 제품과 서비스가 그 어떤 디자인 절차도 거치지 않고서 만들어진다. 디자인은 공업 생산에 반드시 포함되지 않는다. 예를 들면 프랑스는 다른 나라들보다도 더욱 그렇다. 필리프 스타르크에 따르면 "프랑스 기업가들이 디자인에 관심이 없

는 까닭은 그렇게 하는 것이 이들의 문화가 아니기 때문이다. 디자인을 자연스럽게 통합시키는 이탈리아와는 전혀 딴판이라는 말이다."[2] 디자인은 산업을 받아들인 순간에 태어났지만, 산업은 반드시 디자인을 받아들이지는 않는다. 디자인이 공업 생산과 뒤섞이지 않는다는 사실이 그 증거다. 디자인은 그보다는 산업에 더해지는 일종의 부가가치이며, 일부 특정한 조건에서만 나타나는 산업의 추가 요소다. 문제는 그 조건이 무엇인지를 아는 것이다. 어떤 공간이나 제품, 서비스에 디자인이라는 특성을 부여하는 것은 무엇인가? 평범한 공산품이나 공예품, 예술품과 디자인된 물건을 어떻게 구별할 수 있는가? 디자인의 본질은 무엇인가?

이것은 디자인 철학자만이 답할 수 있는 질문이다. 예술철학자가 존재론적 차원에 입각하여 하나의 사물이 어떤 조건에서 예술 작품이 되는지 궁금하게 여기는 것과 마찬가지로, 디자인 철학자는 현상학적 차원에 입각하여 하나의 사물이 어떤 조건에서 디자인된 물건이 되는가를 자문해보아야 한다. 그런데 이때, 실행으로서의 디자인을 말하는 순간("이건 디자인 '작업'이야!")과 어떤 대상을 지칭하면서 디자인을 말하는 순간("이건 디자인 '제품'이라고!"), 취향을 나타내는 형용사로 디자인을 말하는 순간("이건 디자인 '느낌'이 나는데!")을 확실히 구별해

야 할 것이다.[3] 여기에서 이야기하는 것은 어떤 대상을 지칭할 때의 디자인으로, 다시 말해 존재자의 범주를 구성하는 본질로서의 디자인이다. 따라서 디자인의 본질이나 실질이 무엇인지 묻는다는 것은 결국 디자인과 디자인 아닌 것 사이의 경계 기준에 대해 질문한다는 말이 된다.

　나는 디자인 작업으로 이루어지는 것을 '디자인 효과'라고 부르자고 제안한다. 이를 통해 내가 의미하고자 하는 바는, 디자인은 어떤 공간이나 제품, 서비스이기 이전에 특히 그 공간이나 제품, 서비스에서 발생하는 '효과'라는 것이다. 이는 디자인이 '존재자'가 아니라 '사건'이고, 사물이 아니라 반향이며, 소유물이 아니라 파급 효과라는 뜻이다. 하라 켄야가 아주 적절하게 말하듯이 디자인은 "존재하는 사물things that are"을 구상하는 것이 아니라 "발생하는 사물things that happen"을 고안하는 작업이다.[4] 실제로 디자인은 수행적인 그 무엇을 지닌다. 디자인은 어떤 사물이 되기 전에 '발생하는 그 무엇'이다. 키에르케고르의 용어로는 '복제réduplication'[5] 라고 할 만하다. 디자인은 그 자신을 만들거나, 최선의 경우 그 자신이 되면서 그 자신에 대해 말한다는 뜻이다. 디자인의 존재는 생성의 존재다. 디자인에게 있어 존재한다는 것은 발생한다는 뜻이다. 이것이야말로 디자인의 '현상성懸象性'이다. 따라서 성급하게 읽고서 드는 생각과는

All-in-one design.
Power and performance.
Beautifully packaged.

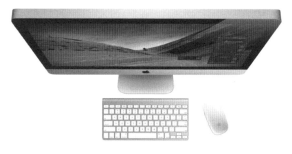

Wireless everything.
Untethered and clutter-free. It's desktop nirvana.

↓ 아이맥

달리 여기서 '효과'는, '결과'(원인의 상관물)이라는 의미에서 고려한 논리적 개념으로 이해해서는 안 되고, 그것이 경험을 구조화하는 만큼 출현의 창조적 개화, 발현의 창의적 역동성이 지니는 의미에서 고려한 현상학적 개념(지각의 상관물)으로 이해해야 한다. 이렇게 해서 내 존재의 영역에서 '경험'[6)]으로 주어지는 것은 디자인에 속하게 된다(그것이 의도적으로 구축되었다는 한에서). 디자인 효과의 이 첫 번째 차원은 디자인이 직접 겪고, 느껴지고, 경험된다는 사실을 강조하기 위해 내가 앞서 '경험 효과'라고 일컬은 것이다. 더구나 우리가 디자인을 인식하는 것은 바로 그 지점에서다. 디자인이 있는 곳에서 사용자는 즉각적으로 그 '효과'를 느끼는데, 이로 인해 그의 경험이 즉시 변화하고 향상되기 때문이다. 아이맥iMac의 예를 들어보자. 단순하기 이를 데 없는 이 제품은 그야말로 기발한 발상에서 비롯되었다. 아이맥은 애플에서 고안한 데스크톱 컴퓨터로, 본체도, 중앙처리장치도 없이 평면 모니터로만 구성되어 있다. 메인보드와 하드디스크, CD/DVD 플레이어-레코더 같은 모든 것이 모니터 안에 들어 있다. 그 결과, 당신은 기기를 켜서 책상 위에 올려놓기만 하면 되고, 곧바로 공간도 절약된다. 처음에는 단순한 개인용 컴퓨터에 불과하던 기기가 이제 가구를 배치하는 새로운 방식을 촉발시키고 당신 집의 인테리어에까지 효과를 발생시키

는 것이다.

따라서 경험 효과는 디자인의 핵심에 있다. 아무것도 겪거나 느낄 것이 없는 곳에서는 '디자인 효과'도 없다. 디자인은 대량 소비 제품을 통해서든, 도시 시설을 통해서든, 디지털 서비스를 통해서든 '직접 겪어야 할 경험'의 발생기일 뿐이다. 디자인이 변화시키는 것은 사용하면서 '직접 겪은 경험의 질'이다. 사실 나는 그 어떤 '직접 겪은 경험의 질'을 제공받지 않고서도 욕실이나 손목시계, 전화를 사용할 수 있다. 이 경우 나는 있는 그대로의 사용 경험을 하는 것이다. 샤워 부스의 배수 발판에서 물이 흐르고, 벽시계의 초침이 초를 가리키며, 귀가 찢어질 정도로 날카로운 소리가 내게 전화가 왔음을 알린다. 그러나 내가 욕실을 이용하면서 감각적 즐거움을 맛본다면, 몇 시인지 확인하면서 깜짝 놀란다면, 또는 전화를 사용하면서 재미있다는 느낌을 받는다면, 나는 가장 평범한 행위 속에서도 쾌락의 발현을 경험하고, 이는 내 삶의 경험에 더 나은 존재의 질을 부여하게 된다. 바로 이로부터 디자인이 공업 생산물은 물론, 모든 기능적인 장치, 즉 사용자들을 가담시키는 모든 장치에 가져다줄 수 있는 엄청난 부가가치가 비롯되는 것이다. 바로 이것이야말로 디자인을 통해 존재를 매혹적인 것으로 만든다는 생각에 부여해야 하는 의미로, 무엇이 되었든 직접 겪은 경험의 질을 높

이는 것이다. 바로 그래서 이제 나는 디자인 효과의 이 첫 번째 차원을 '존재현存在現 효과effet ontophanique'[7] 라고 부른다. 디자인은 존재(ontos)가 우리에게 현현하는(phaïnô) 방식에 작용하면서 존재의 경험, 다시 말해 '세계에 현존하는' 경험이 지니는 질적 체제를 변형시키기만 할 뿐이다. 디자인은 직접 겪어야 할 새로운 경험들의 대상이 되는 새로운 존재현을 의도적으로 제안한다. 바로 그래서 디자인은 대상의 영역이 아니라 효과의 영역인 것이다.[8]

　　하지만 본질적이고 근본적이라고 할지라도 존재현이라는 이러한 첫 번째 차원은 '디자인 효과'의 고유한 특징을 규정하기에는 충분하지 않은데, 이러한 차원은 대개 예술 작품과 인공물이라는 다른 형태에서 쉽게 발견되기 때문이다. 디자인 효과가 일어나기 위해서는 '형태조화 효과effet callimorphique'도 발생해야 한다. 이 말은 '형태적 아름다움의 효과'라는 뜻이다. 디자인을 한다는 말은 우선 형태를 창조하여(공간이든, 입체이든, 섬유이든, 그래픽이든, 인터랙션이든)[9] 그것에 어떤 양식이나 특징, 표현을 부여하려고 한다는 뜻이다. 선의 우아함이나 윤곽의 섬세함, 입체의 순수함, 덩어리의 균형, 테두리의 시정, 드로잉의 완벽함, 시각적인 유혹, 그래픽의 매혹이 없는 곳에, 한마디로 형태의 조화가 없는 곳에서는 그 어떤 디자인도 생겨날 수

없다. 디자인은 형태의 아름다움에 대한 지각에 내재하는 즐거움과 함께 시작된다. 이런 즐거움은 하찮거나 부차적인 것이 아니다. 아름다움의 추구는 인간의 근본을 이루는 정신적 필요에 부합하기 때문이다. 프로이트가 훌륭하게 보여주듯이, 형태상의 아름다움을 지각할 때는 쾌락이 뒤따르는 "유혹이라는 특별 수당"이 제공되는데, 이것이야말로 우리가 현실의 삶에서 포기할 수밖에 없는 충동적인 본능을 만족시키는 대용물 역할을 하는 것이다. 그러니까 우리는 우리의 존재를 더 잘 견뎌내거나 황홀한 것으로 만들기 위해 이 대용물을 필요로 한다는 말이다. 그 결과 디자인은 우리가 살아가는 포스트모던 사회에서 핵심적인 역할을 담당하게 되면서 아름다움에 대한 우리의 근본적인 욕구를 만족시킬 책임을 떠맡기에 이른다. 장 피에르 세리Jean-Pierre Séris는 이 점에 대해 "아름다움은 공업 기술의 편을 지나 예술의 영역으로 옮겨갔다가 이제야 그 감독에서 벗어나게 되었다"[10] 고 정확히 지적한다. 바로 그런 까닭에 프랑스에서는 공업적으로 제조된 물건에서 아름다움을 추구하는 것이 디자인의 핵심을 이룬다고 여기면서 오랫동안 디자인을 '산업 미학'으로 규정하고자 한 것이다.

따라서 디자인의 역사는 형태의 아름다움을 구상하는 방식에 대한 논쟁만큼이나 양식style에 대한 논쟁으로 특징지어진

다고 할 수 있다. 그렇다면 '아르누보'는 장식이라는 가정에 토대를 둔 형태조화이론이 아니라면 무엇이겠는가? 벨기에 아르누보의 창시자인 앙리 반 데 벨데에 따르면, "장식은 형태를 완성한다. 장식은 형태의 연장이고, 우리는 그 기능에서 장식의 의미와 정당성을 확인한다. 이 기능은 형태를 '장식하는' 것이 아니라 구조화하는 데 있다."[11] 또한 '기능주의'는 장식을 거부하고 기능에 적합하게 만드는 것에서 아름다움이 비롯된다는 형태조화이론이 아니라면 무엇이겠는가? 이에 대해 아돌프 루스는 다음과 같이 말한다. "'장식'은 이전에 '아름다움'을 말하는 형용사였다. 오늘날 그것은 내 평생 노력한 덕분에 '하위 가치'를 나타내는 형용사가 되었다."[12] 또한 '근대 건축' 역시 '다섯 가지 특성'으로 이루어지는 형태조화이론이 아니라면 무엇이겠는가? 르코르뷔지에Le Corbusier가 표명한 것처럼 이 다섯 가지 특성은 "필로티pilotis(받침 기둥), 옥상 정원, 자유로운 평면(지층 비우기), 가로로 긴 창문, 자유로운 입면(정면 없애기)"이라는 형태의 순수한 개념이다. 또 '유선형streamline'은 공기역학적 가설에 토대를 둔 형태조화이론이 아니라면 무엇이겠는가? 그리고 현재에 이르기까지 무수한 예를 들 수 있을 것이다. 이를테면 오늘날, 형태조화의 지배적인 전제는 순수함과 가벼움이다. 이는 모든 디자이너들과 모든 전문 영역에서 발견된다. 제품

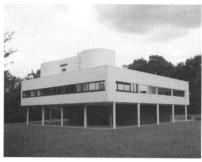

↓　르코르뷔지에의 '빌라 사부아(Villa Savoye)'
↓　스위스 로잔 연방공과대학의 '롤렉스 러닝 센터'
↓　필리프 스타르크의 '라 마리' 의자

디자인에서는 완전히 투명하며 오직 하나의 틀로 제작하는 필리
프 스타르크의 '라 마리La Marie' 의자를 들 수 있다. 그래픽 디자
인에서는 지평선 한가운데 브랜드 '무지MUJI'의 로고를 위치시키
면서 하라 켄야가 보여준 '텅 빔의 미학'이 존재한다.[13] 공간 디
자인과 건축에서는 뉴욕의 '뉴 뮤지엄New Museum'이나 스위스 로
잔 연방공과대학의 '롤렉스 러닝 센터' 같은 카즈요 세지마Kazuyo
Sejima의 섬세하고도 유동적인 구조물로 나타난다.

세 번째, 그리고 마지막으로, 디자인 효과는 언제나, 그리
고 필연적으로 '사회조형 효과effet socioplastique'다. 이 말을 통해 내
가 의미하고자 하는 바는 '사회 개혁 효과'다. 이는 새로운 물질
형식을 창조함으로써 삶의 사회적 형태를 다시금 주조한다는
뜻이면서 함께, 그리고 나란히 존재하는 새로운 양식을 고안한
다는 뜻이기도 하다. 이는 디자인에서 태어나는 형태가 예술에
서 비롯되는 형태와는 달리, 사용 가치, 다시 말해 물질적 유용
성을 지닌다는 사실로 가능해졌다. 수요에 부응하기 위한 형태
가 시판되면서 사회 집단 전체를 통해 일상생활의 다양한 분야
에서 유통되기에 이른 것이다. 이처럼 디자인은 사용 가치가 '이
미' 존재하는 곳에서 시작된다. 하지만 사용 가치는 그 자체로
그 어떤 디자인 효과도 발생시키지 않는다. 그것은 단지 '사회조
형적' 디자인 효과의 가능성에 필요한 사전 조건일 뿐이다. 그런

데 이 효과는 디자인이라는 분야가 시작될 때부터 추구된 것이기도 하다. 윌리엄 모리스만 하더라도, 장식미술에서 모든 이들을 위한 양질의 삶의 틀을 만들고자 하는 목표에서 노동의 비참함으로부터 인간을 구하고 기계로 야기되는 소외에서 예술가를 구해낼 수 있는 사회 혁명의 희망을 보았던 것이다. 이렇게 사회를 변화시키고 더 나은 세상을 초래하고자 하는 의지는 디자인의 이상향에서 핵심을 이룬다. 이 의지는 디자이너에 의해 창조된 형태가 단지 조형적인 형태일 뿐만 아니라 '사회조형적' 형태, 즉 사회에 작용하고 사회를 개조할 수 있는 형태이기도 하다는 사실을 전제로 한다. 더군다나 디자이너들은 언제나 자신들이 주장하는 형태에 인간이 사는 환경에 영향을 끼칠 수 있는 모든 종류의 심리적, 도덕적 위력을 부여해왔다. 가령 아돌프 루스가 보기에는 "장식은 범죄자들에 의해 생겨났으며, 그 자체로 건강과 국부, 따라서 인간의 문화 진화에 심각한 피해를 끼치는 범죄를 저지르는 것이었다."[14] 따라서 장식이 사라지면 민중의 문화 진화가 가속되어 성숙한 연령에 돌입하리라고 여긴 것이다!

그런데 디자인이 무엇보다도 형태에 대한 이론의 문제라고 하더라도, 이러한 형태에 대한 이론은 언제나 동시에 인간과 사회에 대한 이론일 수밖에 없다. 디자인은 항상 '사회디자인

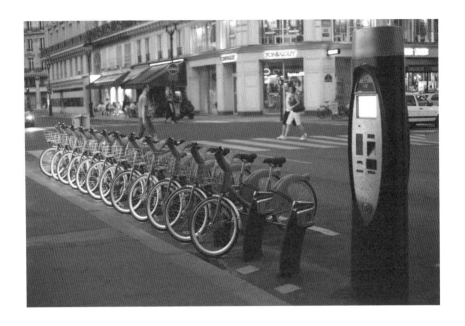

↓ 벨리브

세 가지 기준으로 나눠본 디자인의 본질

sociodesign'으로, "사회를 조각하는" 작업을 하는 문명의 창조자인 것이다.[15] 더군다나 바로 여기에 디자인의 도덕적 토대가 있다. 앞에서 보았듯이 디자인이 윤리적 차원에서 노력을 기울이는 유일한 방식은 '수단'을 '목적'으로 삼지 않는 것이다. 시장은 디자인의 특별한 '수단'이고, 디자인의 가장 본질적인 '목표'는 '자본을 넘어서' 사회를 조각하는 작업을 하는 일이다. 이 말은 우리가 살아가는 삶의 틀을 개선하고, 또 다른 삶의 방식을 구성하며, 미래의 커다란 문제들에 대처하려고 한다는 뜻이다. 이것이야말로 디자인의 진정한 목표를 이룬다. 알랭 핀델리는 이 점을 매우 훌륭하게 요약하는데, "디자인의 목표나 목적은 세계 속에서의 삶의 질을 모든 차원에서 향상시키거나 적어도 유지하는 것이다."[16] 이보다 더 나은 표현도 없을 것이다.

바로 그런 점에서 파리의 자전거 대여 서비스인 '벨리브' 프로젝트는 '디자인 효과'의 좋은 예를 보여준다. '벨리브'는 파트릭 주앵이 디자인한 자전거와 주차대의 날렵한 형태에서 분명한 '형태조화 효과'를 야기할 뿐만 아니라 상당한 '사회조형' 효과를 발생시킨다. 또한 파리 시민들이 살아가는 방식과 도시를 바라보는 방식, 이동하는 방식, 자신을 보여주는 방식을 변화시킨다. 여기에다 이제 벨리브가 사용자에게 실시간으로, 그리고 위치를 탐지하여 다양한 정류장에서 이용할 수 있는 자전

거 대수를 알려주는 전용 모바일 애플리케이션으로 운영된다
는 사실을 덧붙인다면, 파리 시민들은 도시의 경험과 이동성,
다시 말해 도시에서의 거주 적합성을 현저히 변화시키는 서비
스를 누린다고 볼 수 있다.

6

프로젝트 작업

디자이너는 예술가가 아니다

"예술은 질문을 내놓지만,

디자인은 해결책을 내놓는다."

존 마에다 John Maeda

미술관에서 디자인 전시회를 열고, 스타 디자이너들을 '창조자'로 소개하며, 미술학교에서 디자인학과를 개설하는 오늘날, 우리는 예술과 디자인의 경계가 사라지는 중이며, 더 나아가 디자인은 현대미술의 한 형태에 근접하고 있다고 생각한다. 사실 미학적 관점에서 디자인된 대상을 수용하게 된 일은 예술작품을 받아들이게 된 일에 비견할 만하다. 그 대표적인 예로 헤릿 릿펠트 Gerrit Rietveld의 '적청 Red and Blue 의자'(1917)나 필리프 스타르크의 저 유명한 오렌지 즙 짜는 기구 '주시 살리프 Juicy Salif'(1987)를 들 수 있다. 전자가 인간의 몸을 받아들이는 받침이라기보다는 정신을 위한 추상화로 구상된 것처럼 보인다면, 보다 최근의 작품인 후자는 천문학적으로 높은 가치가 매겨진 탓에 오렌지 즙이나 (어설프게) 짜는 데 사용하기보다는 진열장에 고이 모셔놓고 싶은 마음이 드는 것이다.

하지만 예술 창조의 절차는 디자인 구상의 절차와는 근본적으로 다르다. 예술을 하는 것과 디자인을 하는 것은 엄연히 구별되는 두 가지 활동이라는 말이다. 그렇다면 예술가는 무엇

을 하는가? 프로이트에 따르면 "예술가는 고유한 세계를 만들 거나, 좀 더 정확히 말해 새로운 질서와 자신의 취향에 따라 자신의 세계를 이루는 것들을 배열한다." 이를 통해 예술가는 내재적인 상상 세계, 즉 '몽상의 세계'를 만들어내는데, 그 속에서 "각각의 특수한 몽상은 어떤 욕구의 실현이며 만족스럽지 않은 현실을 보완하는 역할을 하는" 것이다.[1] 이는 마치 꿈속에서 벌어지는 일과도 같다. 따라서 정신분석학적 관점에서 예술가는 '자아도취적' 유형의 정신 작용에 따른다. 쾌락의 원칙에 지배를 받아 리비도libido의 가장 큰 부분을 자아에 투자하고, 승화라는 통로를 통해 오직 자신의 내면에서 일어나는 정신 활동에서만 충동을 만족시킬 방도를 찾아낸다. 이 정신 활동 역시 그자신이 만들어내는 형태로 구현된다. 이런 자격으로 그는 절대적인 자유를 누리며 그 누구에게도 설명할 필요를 느끼지 않는다. 타인에 대해서도 그 어떤 의무도 없다. 오직 그의 욕구만이 중요할 따름이다. 이와 같은 욕구의 이름으로 모든 기상천외함이 허용되는데, 이를테면 '플라스티네이션plastination[독일의 해부학자인 군터 폰 하겐스가 1977년 반응성 플라스틱 주입을 통해 개발한 인체 표본 기술로, 건조·무취한 상태에서 장기와 인체를 반영구적으로 보존할 수 있다.]' 기법을 개발하여 사람의 시체를 전시한 독일 예술가 군터 폰 하겐스Gunther von Hagens의 해

부학 퍼포먼스를 한 예로 들 수 있다[한국 전시명은 '인체의 신비'].²⁾ 이때, 예술가는 마치 예술의 이름으로라면 무엇이든 할 권리가 있다는 듯 아무런 한계를 두지 않는다. 그렇기에 우리는 걸핏하면 예술을 비난하면서도 항상 용서하고 마는 것이다.

이와는 반대로 디자이너는 한없는 자유를 누리지 못한다. 그는 끊임없이 변화하는 일련의 복합적인 제약과 규범에 종속된다. 그리고 무엇보다도 사용자들의 판결과 혹독한 비판에 매여 있다. 그는 자신의 고유한 욕구―이것이야말로 모든 창조적인 작업의 필수 조건이다―가 아니라 타인의 욕구를 토대로 작업한다. 그는 '대상을 향한objectal' 유형의 정신 작용에 따른다. 현실 원칙에 종속된 그는 자아에 리비도를 쏟기만 해서는 안 되고 자신의 외부에 있는 이 '대상들', 즉 타자들을 다루어야 한다. "바로 이렇게 해서 디자이너는 자신의 창조 과정을 자율적인 행위에 결코 포함시킬 수 없으며 그것을 베풀고 함께 나눠야 하는데, 그 까닭은 그가 고안하는 물건이 근본적으로 타인을 위한 것이기 때문이다."³⁾ 그는 사람들을 위해서 일하고, 이런 자격에서 타인에 대한 책임이 있는 것이다. 바로 그렇기에 디자이너는 항상 자신의 방식을 증명하고 작업의 정당성을 설명해야 한다. "프로젝트는 제시하고 드러내 보이며 설명하고 합리화하며 정당화하는 이미지와 담론을 통해 주관성을 객관화하는 복

합적인 절차"다.[4] 왜냐하면 타자를 가담시킬 때, "창조 행위를 지배하는 지나치게 자명하고 당혹스러운 주관성"으로는 충분하지 않기 때문이다.[5] 예술가는 형태나 색채, 질감에 대한 자신의 선택을 정당화하기 위해 아무런 설명을 할 필요가 없지만, 그와는 반대로 디자이너는 자신의 선택이 타인들에게 의미가 있는 선택으로서 객관적으로 인정받도록 "이유를 제시해야"한다. 그렇지 않으면 이 선택은 단지 그의 욕구에서 비롯되는 자의성만을 띠게 되기에 이 욕구와 아무런 상관이 없는 사용자는 이런 자의성 속에서 자신을 알아볼 수가 없다. 따라서 여기에서는 사용자에 대한 배려가 필요한 것이다. 파트릭 주앵은 이를 다음과 같이 탁월하게 정의했다.

디자이너는 기법과 용도, 다른 사람들의 행동과
그 자신의 행동에 호기심을 느끼는 사람이다. 그는
사용하는 물건에 우아함과 시적인 정취를 불어넣고,
삶의 매 순간을 특별한 순간으로 태어나게 해야
하는 사람이다. 그런데 이런 일은 그저 찻잔을 살짝
들어 올리면서도 가능하다. 또 식기를 사용하면서도
가능하다. 그리고 자동차 문을 밀면서도 가능하다.

우리의 직업은 이 모든 순간을 양질의 순간으로 만드는
일, 물건이 우리를 불편하게 하지 않는 데 그치지 않고,
그 반대로 우리 안에 있는 더 나은 것을 드러나게 해주는
역할을 하도록 만드는 일이다.[6)]

따라서 예술과 디자인은 의심할 여지가 없이 상이한 것이
다. 자신의 작업 영역 범위를 분명히 규정하기 위해 이 차이를
필요로 하는 디자이너들 자신은 이를 문장으로 표현하기에 이
른다. 그 한 예로, 하라 켄야는 다음과 같이 밝힌다.

예술은 개별적인 의지의 표현으로 …… 그 기원은 상당
부분 개인의 특성에 기원을 둔다. 바로 그런 까닭에
예술가 자신만이 자기 작업의 기원을 아는 것이다. ……
그와는 반대로, 디자인은 자아 표현과는 근본적으로
다른 것이다. …… 디자인은 사회에 기원을 둔다.
디자인의 본질은 여러 사람들이 공유하는 문제를
발견하여 이를 해결하려고 애쓰는 절차에 있다. 문제의
뿌리가 사회 안에 존재하기에 모든 이들이 디자이너의

**관점에서 문제를 볼 수 있을 뿐만 아니라 디자이너가
문제를 해결하기 위해 고안하는 해결책과 방식을 이해할
수 있는 것이다.**[7]

예술가는 자신에게 언제나 개인적인 어떤 문제에 뛰어들어
이를 표현하려고 하지만, 디자이너는 여러 사회 문제에 맞서 이
를 해결하려고 한다. 디자이너의 방식은 근본적으로 '사회조형
적'이고, 그의 욕구는 타인의 욕구에 대한 욕구이기 때문이다.

바로 그런 이유로 디자이너는 '작품'을 창조한다기보다는
'프로젝트'를 구상한다. 프로젝트는 사용을 구조화할 수 있고
사용자들에게 그들의 필요를 채우며 그들 존재의 질을 더 나은
것으로 만들 만한 경험을 제공하는 독창적인 형식 제안의 총체
다. 이는 존재하는 상태로부터 삶과 사용의 혁신적인 형식을 고
안하는 예측이나 예상의 한 방식이기도 하다. 이런 의미에서 디
자이너는 현실에 대한 기획을, 다시 말해 실현가능한 미래의 가
능성을 제시하는 사람이다.

디자이너는 프로젝트 기획자다. 그는 계획과 의도, 의향을
제시한다. 그는 미래를 내다보는 시각을 갖고 있는데, 이렇게 예
측하는 능력으로 인해 디자이너는 다른 모든 드로잉 전문가들

로부터, 다시 말해 예술가(예술 작품으로서의 소묘)나 엔지니어
(기술적인 제도)로부터 고유한 존재로서 구별된다. 왜냐하면 디
자인에서 프로젝트를 한다는 말은 매우 특별한 의미를 지니기
때문이다. 이는 무엇인가를 미리 계획하고, 이상理想을 유발시키
고, 미래의 재료를 작업하는 일이다. 디자인은 미래와 불가분의
공존 관계를 지닌다. 허버트 사이먼Herbert Simon은 1969년, 『인공
의 과학Les Sciences de l'artificiel』에서 "기존 상황을 더 나은 상황으로
바꾸려는 어떤 장치를 상상하는 사람이라면 누구나 기획자다"[8]
라고 주장한 최초의 인물이다. 따라서 알랭 핀델리의 다음과 같
은 주장도 타당성을 얻는다.

세계를 향한 디자인의 시선은 '투사적projectif'이다.
이 말은 디자이너-연구자들에게 세계는 완성시켜야
하는 것으로, 세계는 프로젝트이지, 묘사해야 하는
대상, 따라서 원인을 설명하거나 의미를 이해해야 하는
대상만이 아니라는 뜻이다.[9]

따라서 디자인은 미래지향적이고 긍정적인 의도가 기반이

되는 창조 행위다. 여기서는 삶의 조건과 존재의 경험적 질을 향상시키기 위해 봉사하는 것이 관건이다. 바로 그래서 '프로젝트'라는 개념은 디자인에서 그토록 결정적인 것이다. 왜냐하면 프로젝트를 한다는 말은 미래를 모색한다는 뜻이기 때문이다. 이렇게 해서 디자인은 우리 눈앞에 즉각적이고 구체적으로 실현되는 이상을 내놓는다는 의미에서 문자 그대로 '기획하는 pro-jette' 것이다[프랑스어 동사 'projeter'(계획하다, 기획하다)는 jeter(던지다, 버리다, 놓다)에 '앞에'라는 의미의 접두사 'pro'가 결합된 형태다.].

7

'생각하는 사물'로서의 디자인

'디자인적 사고'라는 개념을 옹호하며[1]

몇 년 전부터 "표면보다 더 깊이 파고든다"는 극소수의 앵글로색
슨인들이 디자인을 다시 생각하기 위한 노력을 기울이는데, 이
러한 태도는 이 책에서 추구하는 바와도 어느 정도 상응하는 것
이다. 이들은 철학자들이 아니라 디자이너들이며, 저 유명한 디
자인 컨설팅 기업 IDEO의 팀 브라운이 이끄는 사람들이다. 이
들의 방식은 우선 고객들에게 서비스를 판매하는 대행사의 방법
이라는 점을 간과할 수는 없겠지만, 이들의 생각은 디자인 전 분
야에 적잖은 이론적 영향력을 행사하며, 내가 구상하는 디자인
철학의 원칙과도 일치하는 것으로 보인다. 어쨌든 이들의 생각은
전 세계의 디자인 학교에 영향을 끼치고 있는데, 이른바 '디자인
적 사고'라는 가르침을 제안하는 학교들이 점점 더 증가하는 추
세이기 때문이다. 그런데 이 말은 무엇을 뜻하는 것일까?

　'디자인적 사고'라는 말은 정확히 말해 "디자인을 하나의
생각으로 생각"하려고 한다는 뜻이다. 결국 이 표현은 디자인
에 고유한 사고 절차를 의미하는 '디자인 사고 프로세스design
thinking process'의 약어로 이해해야 할 것이다. 여기서 암시하는 바
는, 디자인은 철학 활동과 비슷하다는 점에서 무엇보다도 생각
하는 사람의 실천이거나 사유 방식이라는 사실이다. 이런 의미
에서 디자인은, 주체가 생각한다는 사실만으로도 존재한다고
여기는 데카르트의 정의와 비슷하다고 할 수 있다. "나는 생각

한다, 고로 존재한다"가 "나는 생각한다, 고로 디자이너다"가 된다는 말이다. 이때, 디자인은 데카르트의 자아처럼 생각하는 주체로서만 존재한다. 따라서 디자인은 특히 "생각하는 사물"(a thing that thinks 또는 a thinking thing)이라고 할 수 있다.

그런데 여기에서 관건이 되는 것은 어떤 생각일까? 디자이너는 어떤 방식으로 생각할까? 그리고 디자인에 고유한 사고 절차는 어떻게 규정해야 할까? 2000년대 중반부터 '디자인적 사고'라는 개념을 형성해온 주역인 팀 브라운에 따르면[2] 이 절차는 세 가지 핵심 단계로 이루어진다. 그런데 이 세 단계는 현실 속에서는 서로 겹쳐지기도 하지만 하나씩 따로 떼어 규정해 볼 수도 있다.[3]

우선 첫 번째 단계는 사람들의 필요를 관찰하는 단계다 ("사람들이 느끼는 필요가 출발의 장이 된다Human needs is the place to start"). 여기에서는 무엇보다도 삶을 더 용이하고 더 쾌적하게 만드는 것이 관건이다. 그런데 이 말을 훌륭한 인간 공학을 만든다는 뜻("알맞은 자리에 버튼을 다는 것")으로 이해해서는 안 된다. 이 말은 문화와 맥락을 파악해야 한다는 의미다. 이는 바로 '영감inspiration'의 순간이다. 디자이너는 우선 사람들에게 영감을 받고, 그들과 공감하며, 그들의 입장이 되어 생각하고 그들의 관점(신체적, 감정적, 인지적, 사회적, 문화적)으로 세계

를 지각하려는 사람인 것이다. 그들에게 자기 제품을 더 잘 팔기 위해서가 아니라 그들의 필요와 그들의 실제적인 기대를 더 잘 이해하기 위해서 그렇게 한다.

　다음으로 두 번째 단계는 아이디어를 낳는 수단으로서의 실험 단계다("만들면서 배우기Learning by making"). 통념과는 달리 창조적인 절차에서 구상은 결코 실현 '이전에' 오지 않고 언제나 실현 '이후에' 온다. 디자인을 한다는 말은 만들기 위해 생각한다는 뜻이 아니라, 생각하기 위해 만든다는 뜻이다. 철학자 알랭Alain은 1920년에 이미 예술가에 대해 다음과 같은 말을 남겼다. "아이디어는 예술가가 행함에 따라 찾아온다. 아니, 아이디어는 감상자에게 그렇듯 뒤이어 찾아오며, 예술가 자신도 탄생하고 있는 중인 자신의 작품에 대한 감상자가 된다고 말하는 편이 더 정확할 것이다."4) 디자이너에게 이는 아이디어를 제안한다고 확신하기 전에 많은 프로토타입을 만들어본다는 것을 의미한다. 이는 바로 '관념화ideation'의 순간이다. 프로토타입에서 우리는 무엇인가를 배우게 되고, 여기에서 어떤 아이디어가 태어나게 된다. 그리고 디자이너는 실험을 많이 할수록 더 많은 아이디어를 얻게 되는 것이다.

　마지막으로, 세 번째 단계가 찾아오는데, 바로 실행 단계이다. 팀 브라운에 따르면, 디자인은 디자이너들의 손에만 맡기

기에는 너무나 중요한 것이다. 따라서 디자인 절차가 끝날 때는 더 이상 (수동적인) 소비만이 아닌 (능동적인) 참여를 발견해야 한다. 이는 바로 '구현implementation'의 순간이다. 그리고 이를 위해 디자인은 참여 체계가 되어야 한다. 디자인은 최대 다수의 손에 있을 때 최대한의 영향력을 발휘하기 때문이다. 또한 디자이너가 내려야 하는 새로운 선택에 모든 이들이 관여해야 하기 때문이다. 이렇게 해서 디자인뿐만 아니라 우리 각자가 새로운 질문을 제기할 책임이 있고, 디자이너들은 그 질문에 답할 의무가 있는 것이다.

그럴 수밖에 없다. 대변화의 시대에 살고 있는 오늘날, 우리가 기존에 갖고 있던 해결책은 구습이 되고 말았다.[5] 이로부터 디자인이 패러다임을 바꾸면서 소비의 모델에서 혁신의 모델로 이행해야 할 필요성이 생겨난다. 디자이너들에게 이는 정확히 말해 '디자인'에서 '디자인적 사고'로 이행하는 방법론적인 전환에 해당한다.

이는 대상보다 영향력에, 또는 내가 앞에서 대상의 '효과'라고 일컬은 개념에 더욱 관심을 기울인다는 의미다.[6] 다시 말해, 제품을 더 매력적이게, 더 잘 팔리도록 구상하는 데 주력함으로써 세계에는 사소한 영향밖에 끼치지 않는 20세기 "디자인의 단순한 관점"을 잊어버리고, '더 넓게' 보면서, 즉 디자인 프

로젝트의 모든 방식에 인간이나 사회, 문화와 관련된 문제가 존재한다는 점에서 사회적 영향력이 훨씬 더 큰 교육이나 건강, 안전, 물 같은 문제를 다루면서 21세기 디자인의 보다 야심 찬 관점을 취하는 것을 뜻한다.

팀 브라운에 의하면, 20세기의 디자이너들은 미학과 이미지, 유행에 중심을 두고서 "사소한 것들을 작업하는 검은색 터틀넥 차림의 디자이너 안경을 낀 성직자 집단"을 형성했다. 하지만 21세기의 디자이너들은 세계를 다시 고안하는 시스템의 사상가들이 되어 결국 '인간 중심 디자인human centered design'이 도래하게 해야 한다.

분명 돈 노먼Don Norman에게서 차용해왔을 이 말은 얼핏 민중 선동적으로 보이지만, 디자인 철학자의 관점에서는 전적으로 타당하게 들린다. 물론 우리는 '디자인적 사고'라는 개념을 비판하면서 이것이 철학적 개념이 아니라 마케팅 방향 설정상의 개념이라는 점을 강조할 수 있다. 결국 이것은 마치 기적적인 발견이라도 한 듯, 창조적 절차를 향해 열린 여러 개의 문을 부숴버리는 그럴싸한 전략적 슬로건에 불과한 것이다. 초기에 돈 노먼도 바로 이 점을 주장했다. 그는 '디자인적 사고'를 '유용한 허구'[7] 라고 여기는데, 그것이 '유용'한 이유는 "디자이너들이 사물을 더 아름다운 것으로 만드는 것 이상의 일을 한다고 사

람들을 설득시키는"수단이라는 점에서 그러하고, '허구'인 이
유는 그 이름으로 모든 분야의 기획자들이 이제껏 해왔을 시도
를 정당화한다는 점에서 그러하다.

　그뿐 아니라 프랑스 문화의 관점에서 디자인을 '생각하는
사물'로 여기는 것은 전혀 새로운 일이 아니다. 이는 프랑스에서
'성찰'이라고 부르는 개념으로, 성찰은 프로젝트 방식을 구성하
는 동시에 응용미술학교에서 전통적으로 철학과 인문과학에 연
관짓는 요소이기 때문이다.

　하지만 우리는 이 점을 간과할 수 없다. '디자인적 사고'는
현대의 전문 디자이너들이 그들 자신이 하는 일을 규정하고 이론
화하기 위해 만들어낼 수 있었던 유일하고 진정한 개념이다. 그
자신에 대해 생각하고자 할 때 디자인은 철학적 몸짓과 이어진다.
그렇다면 '디자인적 사고'는 아무것도 표명하지 않기보다는 그 무
엇인가를 표명하는 것일까? 나는 디자인적 사고가 실무 면에서
현대 디자인에 대해 진실한 그 무엇인가를 표명하고, 디자인적 사
고가 가치 면에서 현대 디자인에 의미를 부여한다고 주장한다. 더
구나 몇 년 사이에 '디자인적 사고'는 널리 확산되어 빌 모그리지
Bill Moggridge 같은 명망 높은 옹호자들까지 등장하게 되었다.

　빌 모그리지는 돈 노먼을 향한 답변에서 "'디자인적 사고'
라는 용어는 허구가 아니고, 새로운 도전과 기회에 대한 디자

인 절차의 적용을 설명하고 디자인 교육을 받은 사람들과 그렇지 않은 사람들에 의해 동시에 사용되는 용어다"[8] 라고 밝혔다. 그렇게 해서 돈 노먼 그 자신도 최근 들어 "나는 생각을 바꾸었다. '디자인적 사고'는 정말로 특별하다"라고 했던 초기의 비판을 번복하고, '유용한 신화'이기보다 사실 "창조적 혁신의 체계적 방법"이라는 의미에서 '본질적 도구'라고 밝히기에 이른 것이다.[9] 따라서 '디자인적 사고'라는 개념은 마케팅상의 용도 이상으로 실제적인 인식론적 가치를 지니고 매우 진지하게 고려해야 한다고 여길 만하다. 프랑스에서 이 개념을 다룰 때 경멸이 뒤따르는 이유는 응용미술은 장식적인 문화라고 생각하는 해묵은 고집 이외에도, 모든 외국인 여행자들이 익히 잘 알다시피 이 나라 특유의 지독한 교만이 존재하기 때문이다. 하지만 프랑스인들은 특히 이웃나라 영국에서 '디자인적 사고'라는 표현이 광고계 전문가들과 학계 연구자들 사이에서 만장일치로 사용된다는 점에서 이로부터 영감을 받는 편이 이익일 것이다! 나로서는 이 몇 페이지가 프랑스의 디자인계에서 '디자인적 사고'라는 방식에 익숙해지는 데 기여하기를 바랄 뿐인데, 이 방식이야말로 디자인을 하고 혁신하는 능력이 몇몇 특수한 고학력자들뿐 아니라 모든 이들에게 접근 가능한 것으로 만들어주는 엄청난 장점을 지니고 있기 때문이다.

8

디지털 디자인을 향하여

인터랙티브 혁명의 결과[1]

"불행히도 우리는 모니터 반대편에서 태어났다. 우리는 '바이트'로 만들어진 것이 아니라 살과 피, 원자로 만들어졌다. 우리는 딱딱하고 둔탁하며 적응도 안 되고 마법도 없는 물질계에서 우리 삶의 가장 빛나는 부분을 살아간다."

Violet.net

"내 딸들이 처음으로 이메일 주소를 만들며 환호할 때 나는 이들에게 무슨 일이 일어나는지를 유심히 지켜보았다. 처음에는 가느다란 물줄기와도 같았다. 이들은 서로 메일만 주고받았다. 그러다 이 물줄기는 시내가 되었다. 딸들의 친구들이 소통의 흐름에 합류했다. 그리고 이제 매일매일 이들에게 메시지와 이카드, 하이퍼링크의 대홍수가 쏟아진다."[2] 예술가이자 디지털 디자이너이며 매사추세츠 공과대학MIT 연구원이자 교수인 존 마에다John Maeda가 2006년에 한 말이다. 이 일화는 '디지털 네이티브digital natives'★가 아닌 모든 이들에게 분명히 다른 많은 이야깃거리를 떠올리게 할 뿐만 아니라, 1940년대에 최초의 컴퓨터가 출현한 이래로 우리의 문명이 기술적으로 엄청난 격변에 들어

★ 디지털 기술이 이미 존재할 때 태어나 그것과 함께 성장한 모든 이를 일컫는 말이다.

섰다는 사실을 여실히 보여주는 사례다. 이 격변을 나는 '디지털 혁명'[3]이라고 일컫는다. 그리고 이 표현을 통해 내가 의미하고자 하는 바는 이 격변이 단지 '테크놀로지 혁명'만이 아니라 '인류학적 혁명'을 야기하기도 한다는 사실이다. 달리 말해, 디지털은 기술적인 현상일 뿐 아니라 (마르셀 모스Marcel Mauss적 의미에서) "전적으로 사회적인 현상"인 동시에 정신적이고 내밀한 현상이기도 하다는 뜻이다. 이때부터 디자이너와 건축가들이 어떻게 이 혁명에 반응하는지를 이해하는 일이 중요해진다. 따라서 다음과 같은 질문이 제기될 수 있다. 디지털은 어떻게 이들의 실무 영역에 영향을 끼칠까? 디지털은 디자인 아이디어를 변화시킬까? 그리고 오늘날 우리가 '디지털 디자인'[4]이라고 부르는 것은 무엇일까?

1980년대부터 전문적인 실무에서 정보과학기술 도구의 사용이 급증한 현상에 직면하여 디자이너들과 건축가들은 두 진영으로 나뉜 것으로 보인다. 한쪽은 작업을 할 때 디지털 기술을 채택할 수밖에 없게 되었으면서도 이에 대해 어느 정도 거리를, 더 나아가 불신을 유지하는 이들이다. 그리고 다른 쪽은 자신들에게 제공되는 새로운 가능성에 열광하면서 디지털에서 새로운 창조 목표와 디자인이 앞으로 가야할 길을 발견하는 사람들이다.

이러한 양면성에 처음으로 주목한 인물은 미국의 심리학자 겸 사회학자이며 MIT 연구원인 셰리 터클Sherry Turkle이다. 디지털 연구의 선구자인 그녀는 정보과학기술 현상을 규정하면서 '시뮬레이션simulation'에 대해 자주 논하는데, 정보과학기술이야말로 가상화virtualization 기술, 다시 말해 '모니터 상에서' 삶을 조직하도록 이끄는 시각적인 시뮬레이션 기술을 이루는 요소이기 때문이다.[5] 1983년, 터클은 '프로젝트 아테나Project Athena'에 착수하면서 MIT의 학생들과 교원들이 이 프로젝트를 어떻게 받아들이는지에 대한 민족지학ethnography적 조사를 수행했다. IBM 같은 대형 정보과학기업의 후원을 받은 이 프로젝트는 "모든 교육 절차의 단계에 현대적인 컴퓨터와 정보과학설비"를 도입하는 것을 목표로 삼았다.[6] 오늘날 우리가 '컴퓨터 지원 구상', 영어로는 '컴퓨터 지원 설계CAD'라고 부르는 것의 시작이었다. 그런데 이 프로그램은 출발부터 MIT에서 두 가지 유형의 상반된 반응을 불러일으켰다. 우선 학생들은 대개 이 프로그램을 열광적으로 받아들이면서 시뮬레이션에 의해 의도된 몰입 상태에 빠지고 컴퓨터와 함께 '행동하기' 시작했다(행동주의적doing 관점). 하지만 교원들은 대개 우려와 회의를 나타내면서 이 새로운 도구에 대해 커다란 불신을 표현하고 그 유효성을 의심하며 현실을 잃어버리게 될까 봐 두려워했다(회의

주의적doubting 관점).

　이후 셰리 터클은 2009년에 발간한 『시뮬레이션과 불만』이라는 제목의 탁월한 저서를 통해 MIT의 주요 학과 세 곳에서 1980년대 중반에 수행된 이 조사의 결과에 대해 설명하고 있다. 당시 건축도시공학과에서는 1982년에 나온 초기 오토캐드AutoCAD 프로그램을, 토목공학과에서는 그라울타이거Growltiger 프로그램을, 그리고 물리–화학과에서는 피크파인더Peakfinder 프로그램을 사용했다. 교원 및 학생들과 면담하는 과정에서 터클이 기록한 수많은 메모는 CAD의 도입에 직면하여 발생한 '불만'이 위 세 학과에서 어떤 식으로 동일하게 표출되었는지를 보여준다. 새로운 도구를 채택할 때마다 '신성한 공간', 다시 말해 디지털로는 접근불가능한 작업 영역을 보존하려는 태도가 나타난 것이다.

　건축가들은 손으로 그린 설계도를 지키려고 하면서 이 도면이야말로 자신의 디자인 품질과 제작자로서의 자부심에 핵심적인 요소라고 여겼다. 토목기사들도 구조 분석 작업을 할 때 프로그램을 사용하기를 원치 않았는데, 컴퓨터 때문에 실수와 불확실함의 결정적인

원인을 간과하게 될까 봐 두려웠던 것이다. 한편, 증명과
실험을 구별하는 데 매료된 물리학자들은, 연구자들이
프로그램에 대해 상세한 지식을 갖추지 못하는 이상
실험실에서 컴퓨터가 발붙일 자리는 없으리라고
생각했다. 화학자들도 물리학자들과 마찬가지로
이론적인 가르침을 보존하고자 했다.[7]

그런데 20년 뒤, 2000년대에 이르러 수행한 두 번째 조사
를 계기로 터클은 이러한 불만이 상당히 감소한 현상을 관찰하
게 되었다. 연구자들이 예외 없이 모니터 앞에 앉아 "거의 풀타
임으로 시뮬레이션 작업"을 하는 상황에 이른 것이다.[8] 이처럼
옹호자들과 회의주의자들 사이의 차이가 점점 사라지면서 이
미 시작된 것에 대한 행복한 의식과 잃어버린 것에 대한 불안
한 의식 사이에서 이러지도 저러지도 못하는 양면적인 감정이
그 자리를 차지하게 되었다. 특히 건축가들과 디자이너들은 컴
퓨터 지원 설계CAD를 실무에서 일상적으로 사용하면서도 "컴
퓨터로는 하지 않는 일"을 내세우면서 자신을 규정하는 일이
잦아졌다.[9] 이를테면 이들 중 일부는 작업을 수행하기 위해 따
라야만 하는 정보과학논리가 창조적인 사고를 억누른다는 불

평을 늘어놓는다. 또 다른 이들은 기획자로서의 작업이 메뉴에서 옵션을 선택하는 단순한 일로 축소되었다는 점을 아쉬워한다. 마찬가지로, 내가 가르치는 학교★의 동료들도 손으로 그리는 '드로잉'이 필요하다는 이야기를 곧잘 한다. 이들에 따르면, 드로잉은 가시적인 것을 해독하는 법을 배우는 데 대체불가능한 것으로, 드로잉을 한다는 말은 보는 법을 배운다는 뜻이고, 다시 말해 건물과 물건의 형태적 구조를 해독하는 법을 배운다는 의미이기 때문이다. 드로잉을 할 때, 우리는 다른 경우에는 하지 않을 몇 가지 질문을 제기할 수밖에 없다. 드로잉을 한다는 말은 이미 생각을 하고 있다는 뜻이다. 바로 그런 까닭에 크로키는 이들에게 그 무엇으로도 대체할 수 없는 조사 도구로 쓰이는 것이다. 물론, 건축학자 피에르 폰 마이스Pierre von Meiss의 말처럼 "사진과 전자공학을 통한 기록이 고도로 발달한 시대에 아직도 이토록 수공업적인 수단의 우월성을 강조하는 것이 의아해 보일 수도 있다. 하지만 관찰을 하면서 그리는 크로키와 여기에 붙는 주석은 아직까지 그 비교 대상이 없을 정도로 인간의 뛰어난 지능과 선별 행위를 전제하는 일이다."[10]

더군다나 이런 생각은 완전히 새로운 것도 아니다. 장 자크

★ 파리의 '에콜 불'로, 이곳에서 나는 2005년에서 2013년까지 가르쳤다.

루소Jean-Jacques Rousseau는 이미 1762년에 『에밀』에서 다음과 같이 말하면서 어린아이들에게 드로잉을 가르치는 일을 옹호했다.

나는 내 아이가 기술 그 자체를 위해서라기보다 정확한 시각과 유연한 솜씨를 갖추기 위해 이 기술을 연마하기를 바란다. …… 따라서 나는 아이에게 그림 선생을 붙여줌으로써 베낀 것을 또 베끼는 법만 가르치고 그림을 보고서만 그리게 하는 일이 발생하지 않도록 주의할 것이다. 나는 아이가 자연 이외의 다른 스승을 두지 않고, 사물 외의 다른 모델을 택하지 않기를 원한다. 나는 아이가 눈앞에 실물 그 자체를 둘 뿐, 이를 재현한 종이를 두지 않기를, 또 집을 보고 집을 그리고, 나무를 보고 나무를 그리며, 사람을 보고 사람을 그림으로써 물질과 외관을 유심히 관찰하는 데 익숙해지기를 원한다.

이것이야말로 관찰을 하면서 그리는 드로잉이 지니는 미덕이다. 요컨대 고전적인 생각이지만, 오늘날 많은 전문가들이 여

인터랙티브 혁명의 결과

전히 지니고 있는 생각이기도 하다. 이렇게 해서 터클은 프로젝트 아테나 시대에 CAD 실무 교육을 처음으로 받은 이들마저도 이전에 그들을 가르친 스승들과는 달리 디지털의 도전에 직면하여 더 이상 뒤돌아갈 수 없는데도 스승들과 꽤 가까운 입장을 고수할 수 있다는 사실을 발견했다.

그러나 흥미롭게도 디지털은 현대 디자이너들에게서도 정보과학의 표현력을 둘러싼 회의주의를 넘어서 좀 더 '철학적'인 성격의 불신을 불러일으킨다. 이를테면 일본의 디자이너 하라 켄야는 이에 대해 심드렁한 태도를 보이는데 2007년에 출간된 저서 『디자인의 디자인』에서 그는 다음과 같이 밝히고 있다.

> 정보과학기술의 괄목할 만한 발전으로 우리 사회는
> 커다란 혼란에 빠졌다. 컴퓨터는 인간의 능력을
> 비약적으로 증가시킨다고 약속하고, 세계는 컴퓨터로
> 가득 찬 이 미래가 가져올지도 모르는 변화에 과도하게
> 반응한다.[11]

그에 따르면, 오늘날 사람들은 정보과학이 부를 생산한다

고 여기며 이것에 집착하여 "현재의 이익과 이미 사용가능한 보물을 조용히 누릴 시간을 갖지 않은 채 가능성을 예상하며 너무나 멀리 내다보면서 균형을 잃고 만다."[12] 이때, 디지털은 과도한 가속화의 터전으로, 눈을 멀게 하고 귀를 먹먹하게 만드는 테크놀로지의 회오리바람으로 나타난다. 하지만 그 의미는 불투명하거나 더 나아가 부재하기까지 하기에 디자이너는 보다 구체적이고 보다 본질적인 것에 매달리기 위해 이로부터 거리를 두게 된다. 마치 디지털을 둘러싼 이 모든 현대의 동요가 극소수의 영향력 있는 '괴짜들'이 유지하는 거의 이유 없는 일종의 '테크노필리아technophilia'에 불과한 듯 말이다.

하지만 디지털이 걱정과 불신을 불러일으키던 1990년대부터 몇몇 건축가들과 디자이너들은 컴퓨터가 제공하는 가능성을 재빨리 포착하기 시작했다. 우선, 건축 분야에서는 해체주의의 선구자로 통하는 프랭크 게리Frank Gehry 같은 건축가가 1981년부터 다소 시스템Dassaut System에서 개발하여 유지하고 있는 카티아CATIA 프로그램을 1995년부터 사용했다. 그는 이 프로그램을 사용하여 곡선과 비대칭 형태로 이루어진 여러 프로젝트를 구상했는데, 1997년에 설립된 저 유명한 구겐하임 빌바오 미술관도 그중 하나다. 한편, 산업 디자인 분야에서는 입체석판술이 물건 설계의 새로운 가능성에 길을 열어주었다. 이 신속한

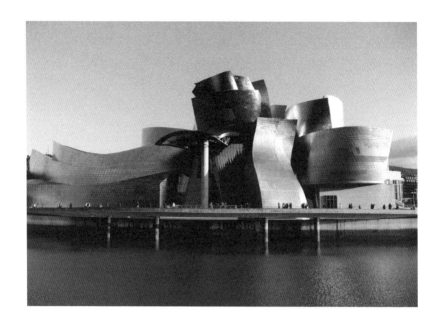

↓ 구겐하임 빌바오 미술관

프로토타입 제작 기법은 CAD로 구현한 디지털 모델로부터 얇은 중합체(폴리머) 판을 잘라내서 서로 겹친 다음, 레이저 광선을 사용해서 견고하게 만들어 그 어떤 기존 기술로도 생산되지 않는 단일하고 견고한 물체를 3D 인쇄로 제조하는 방법이다. 오늘날 프랑스 디자이너 파트릭 주앵은 이 기법을 가장 정교하게 연구하는 이들 중 한 사람으로, 지지 축도 없고 눈에 보이는 경첩도 없이 우산처럼 단번에 펼쳐지는 의자인 '원 샷One Shot' 같은 물건을 제작하고 있다. 이러한 시도는 아직은 드물게, 그리고 개별적으로 나타나기는 하지만, 디지털 덕분에 디자인 분야에서 새로운 창조의 가능성이 열리게 된 구체적인 증거로 볼 수 있다.★ 하지만 이와 같은 시도가 이루어진다고 해서 디자인의 새로운 분야가 규정되지는 않는다. 이는 단지 가능성을 증가시키는 새로운 작업 방법일 뿐인 것이다. 따라서 나는 이 시도들을 '디지털 지원 디자인'이라는 표현 아래 모아볼 것을 제안한다. 이 표현을 통해 내가 말하고자 하는 것은 건축이나 공학, 물리, 화학만큼이나 다양한 분야에서 공통적으로 활용하는 '컴퓨터 지원 설계CAD'가 아니다. 그보다는 더욱 제한된 방식에서 디자이너의 작업에 적용되는 컴퓨터 지원 설계, 다시 말해 '컴퓨

★ 이 책의 초판이 나온 2010년 이래로 3D 프린터는 엄청나게 발전했다.

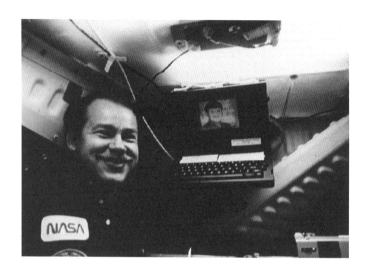

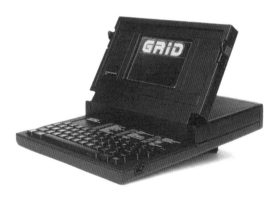

↓ 　최초의 노트북 '그리드 컴퍼스'는 우주선에 탑재된 최초의 노트북이 되었다.

터 지원 디자인'이다.

　그런데 1980년대부터 디자인 분야에서 디지털 도구를 실제로 사용한다고 할지라도 '디지털 지원 디자인'이 바로 '디지털 디자인'은 아니다. 빌 모그리지에 따르면, '디지털 기술'은 창조의 유일한 실행 방법을 넘어서 "우리가 게임에서 작업 도구에 이르는 사물과 상호작용하는 방식을 변화시켰다."[13] 달리 말해, 디자인은 설계와 생산 도구에 일어난 디지털의 '창조' 혁명을 고려할 뿐만 아니라 사용자들과 사람들의 삶에 일어나는 디지털의 '사회' 혁명도 중요하게 여겨야 하는 것이다. 그리고 이를 통해 전적으로 새로운 장이 열리게 되는데, 이것이야말로 말 그대로 '디지털 디자인'의 장이다. 그렇다면 여기에서는 무엇이 관건이 될까?

　프랑스에서 '디지털 디자인'이라고 부르는 개념은 현대 앵글로색슨인들이 이전에 '인터랙티브 디자인'이라고 명명했던 것으로부터 생겨났다. IBM의 엔지니어로 활동하는 쥬세페 피오레티Giuseppe Fioretti와 지안카를로 카르보네Giancarlo Carbone가 매우 합당하게 강조하듯이 "인터랙티브 디자인은 빌 모그리지가 처음으로 제시한 사용자 인터페이스를 디자인하는 방법이다."[14] 1943년에 태어난 빌 모그리지는 영국의 산업 디자이너로, 1979년에 최초의 노트북 '그리드 컴퍼스Grid Compass'의 디자이너로 선정되

었다. 1982년에 시판되어 1985년, 디스커버리 우주선에 탑재된 이 노트북을 위해 모그리지는 특히 모니터-커버를 닫으면 컴퓨터가 꺼지는 원리를 고안했다. 그는 한 동영상 대담에서 "이토록 혁신적인 무엇인가를 제작하던 팀의 구성원이 되었을 때 짜릿한 전율을 느꼈다"고 밝히기도 했다.[15] 기능성을 갖춘 최초의 시제품을 제작한 1981년, 모니터 앞에 앉아 인터페이스를 조작하기 시작하던 그는 프로그램에 쏙 빨려들어가는 듯한 느낌을 받았다. 그 순간, 그는 만약 사용자를 위한 디자인을 성공적으로 하고 싶다면, 인터랙티브 기술 그 자체를 디자인하는 법을 배워야 한다는 사실을 깨달았다. 바로 이때, 새로운 디자인 분야가 태어난 것이다. 모그리지에 따르면, "디지털 기술을 바탕으로 한 제품을 고안하는 디자이너들은 자신의 작업을 더 이상 아름답거나 유용한 어떤 구체적인 물건을 디자인하는 것이 아니라 그 물건과의 상호작용을 디자인하는 것이라고 여긴다." 이렇게 해서 그의 '아이디 투ID Two' 에이전시는 1980년대에 소프트웨어를 장착한 제품에 산업 디자인의 방법을 처음으로 적용한 회사 중 한 곳이 되었다. 그리고 MIT의 엔지니어이자 인간-기계 인터페이스의 전문가로 '제록스 스타Xerox Star★' 인터페이스 작업을 수행한 협력자 빌 버플랭크Bill Verplank와 함께 1980년대 말에 그가 만들어낸, '인터랙션 디자인Interaction Design'이라는 표

현은 그때까지 컴퓨터 공학에서 쓰이던 '사용자 – 인터페이스 디자인User-Interface Design'이라는 용어를 대체하기에 이르렀다.[16] 이렇게 태어난 인터랙티브 디자인은 정보과학 제품의 인터페이스 디자인을 가리키게 되었다.

이 새로운 접근 방식의 성공은 즉각적으로 나타났다. 1989년 런던 왕립예술학교에서는 질리언 크램프턴 스미스Gillian Crampton-Smith의 추진 아래 최초의 '컴퓨터 디자인' 학과가 신설되었다. 그런데 이 표현은 말 그대로 '컴퓨터와 관련된 디자인'을 뜻하며, 앞에서 본 것처럼 "컴퓨터의 도움을 받는 설계"를 의미하는 '컴퓨터 지원 디자인CAD'과는 뚜렷하게 구별되어야 하는 것이다. 이처럼 우리의 삶에 점점 더 깊이 침투하는 정보과학기술의 증가에 직면하여 신속하게 '인터랙션 디자인'이라는 명칭을 채택한 이 학과는 디지털 기술이 지니는 표현과 소통의 가능성을 풍부한 상상력으로 활용하는 가운데, 매력적이고 접근하기 쉬우면서도 유용하고 기능적인 제품과 시스템을 만들어낼 수 있는 디자이너들을 양성하는 것을 목표로 삼고 있다.

이로부터 10년이 지나 1999년에 이르러서는 프랑스도 영

★ 애플사의 매킨토시가 처음으로 출시되기 3년 전인 1981년, 제록스가 내놓은 '제록스 스타Xerox Star'는 WIMP(윈도와 아이콘, 파일, 마우스의 원리) 기술에 토대를 둔 사용자 그래픽 인터페이스를 최초로 제안한 컴퓨터다.

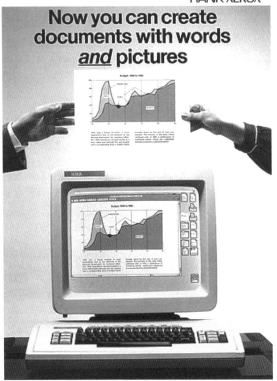

↓ '제록스 스타'의 인터페이스는 산업디자이너 빌 모그리지와 MIT 엔지니어 빌 버플랭크가 함께 고안했다.

국의 뒤를 따르게 된다. 그 이전까지는 모든 응용미술학교에서 1980년대 중반부터 CD-ROM 구상에 중점을 두면서 '멀티미디어 디자인'이라는 제한된 관점에서 새로운 기술에 다가가는 정도로 그쳤다면, 이때를 기점으로 국립산업미술학교ENSCI에서는 단순히 '멀티미디어 응용 디자인'뿐만 아니라 좀 더 구체적으로는 앵글로색슨식의 "인터랙션 디자인"과도 차별화하고자 하는 목표에서 "디지털 디자인 아틀리에"를 창설한 것이다. 학과의 창립자이자 10년 동안 학과장을 지낸 장 루이 프레생은 다음과 같이 이야기한다.

> 이렇게 해서 디지털 디자인이라는 개념은, 상호작용의
> 개념을 확장하고 사용과 사람에 중심을 둔 '기능주의
> 미학'이라는 상징적인 차원에서 기술 장치를 새롭게
> 재현하는 방식을 고안해야 할 필요성으로부터
> 생겨났다.[17]

얼핏 보기에 이 개념은 '사용자 중심 디자인User-Centered Design'이라는 접근으로 매우 뚜렷하게 특징지어지는 '인터랙티

브 디자인'이라는 영국식 개념과 그리 달라 보이지 않는다. 프랑스 국립산업미술학교의 '디지털 디자인 아틀리에'는 런던 왕립예술학교의 '인터랙티브 디자인' 학과와 같은 취지에서 실제로 디자인을 통해 새로운 기술을 매혹적인 것으로 만드는 목표를 표방하는데, 이는 하라 켄야가 두려워한 공허함과는 거리가 먼 것이다. 계속해서 장 루이 프레생의 말을 인용하자면, "우리는 기술을 쫓아가려 하지 않고 언제나 그것을 인간화하는 방향으로 더 멀리 나아가 어떻게 보면 불을 환히 밝혀 디자인의 새로운 영역을 탐험하기를 바라기 때문이다." 이때, 디자인은 "기술을 인간화하는 요인"으로 간주된다.[18] 하지만 그의 말대로라면, '디지털 디자인'이라는 용어에서 '인터랙티브 디자인'과 다른 무엇인가를 이해해야 할 것이다. 이는 보다 '총체적'이고 보다 일반적인 접근으로, '프로젝트'라는 프랑스 문화에 뿌리를 내리고 있으며, 보다 대륙적인 접근법으로서의 인문학처럼 기술과 문화를 결합하는 방식으로 볼 수 있다.

그런데 이러한 구별은 전략적인 측면에서는 나름의 존재 이유가 있겠지만, 이론적인 측면에서는 근거가 없는 것이다. 우선, 앵글로색슨인들이 프랑스인들보다 인문학에 관심이 덜한지는 전혀 확실하지 않다. 더군다나 '인터랙티브 디자인'과 '디지털 디자인' 사이의 이른바 차이라는 것도 본질적으로는 유효하

지 않다. 이 둘은 '디지털 기술 분야'라는 동일한 적용 영역을 지니는데, 다시 말해 프로그램과 이를 실행시킬 수 있는 기계인 컴퓨터를 전제로 한다는 점에서 IT(정보과학기술Information Technology) 분야나 ICT(정보통신기술Information and Communication Technologies) 분야에서 비롯된 정보과학 제품 및 서비스를 대상으로 하기 때문이다. 이 점에 대해 프리 소프트웨어의 선구자인 리처드 스톨먼Richard Stallman은 다음과 같이 매우 정확하게 지적한다.

> 우리의 삶 속에는 컴퓨터에서 작동하는 프로그램을
> 사용하는 수많은 작업이 있다. 여기에는 단지 우리가
> '퍼스널 컴퓨터'라고 부르는 기기만 포함되는 것이
> 아니다. 그 자체로 컴퓨터이기도 한 모바일 기기도
> 해당된다. 휴대전화도 마찬가지다.[19]

따라서 프로그램을 실행시킬 수 있는 모든 대상은 정보과학 제품이나 서비스, 즉 한 대나 서로 연결된 여러 대의 컴퓨터에 의존하는 제품이나 서비스를 구성하고, 이런 점에서 내가

'디지털 제품'이라고 부르는 것을 이룬다. 프랑크 바렌느Franck Varenne의 탁월한 설명처럼, 컴퓨터가 "디지털 계산 오토마타 automata"라는 의미에서 이런 것들도 '디지털 제품'이라는 말이다.[20] 그 결과, '인터랙티브 디자인'과 '디지털 디자인'이라는 표현은 동일한 외연外延을 지니게 된다. 둘 다 정보과학 제품과 서비스에 적용되는 디자인을 가리키는 것이다.

하지만 '디지털 디자인'이라는 표현이 더 적합한 두 가지 이유가 있다.

첫째, 이 표현은 디자이너가 작업을 할 때 사용하는 정보과학 재료를 분명히 지시하는 장점을 지니기 때문이다. 존 마에다의 아이디어를 이어받아 하라 켄야가 강조하는 것처럼, "컴퓨터는 도구가 아니라 소재"라는 말이다.[21] 진흙이 그 무한한 가소성 덕분에 장인에게 반죽을 빚을 수 있도록 해주는 소재인 것과 마찬가지로, 디지털 디자이너는 그 자신이 오늘날 사용하는 정보과학 소재의 특성을 이해하고 이를 활용하여 인간에게 적절한 형식과 용도를 만들어내도록 해야 한다. 이것이야말로 '디지털'이라 칭할 만한 디자인의 궁극 목표일 것이다.

둘째, '인터랙티브 디자인'이라는 개념은 정보과학 제품 및 서비스의 영역을 넘어 그 외연을 점점 더 확장하면서 디지털 소재에서 멀어지는 경향을 띠기 때문이다. '인터랙션 디자인 협회

IXDA'에서 내린 공식적인 정의는 이러한 경향에 대한 증거를 이 룬다. "인터랙션 디자인은 인터랙티브 시스템의 구조와 작동을 결정짓는다. 인터랙티브 디자이너들은 사람들과 그들이 사용하는 제품 및 서비스, 다시 말해 컴퓨터와 모바일 기기에서 가전제품까지, 그리고 그것을 넘어서는 대상들 사이에서 의미 있는 관계를 만들어내고자 애를 쓰는 것이다."[22] 이렇게 규정되는 인터랙티브 디자인은 정보과학 제품 및 서비스를 포괄할 뿐만 아니라, 디자이너가 그 사용에, 즉 사용자와 제품 사이의 상호작용에 특별한 주의를 기울이는 모든 영역에서 나타날 수 있다. 같은 의미에서 프랑스 인터랙티브 디자이너 협회에서도『디지털 디자인에 대한 작은 사전』초판에서 다음과 같이 강조한다. "인터랙티브 디자인은 사람과 제품이나 서비스, 시스템 사이에서 대화를 만들어내는 일이다." 이 대화는 "첨단 기술 사용에 특별히 기반을 두지 않을 수도 있으며"[23], "라디오 알람시계에서 자동차에 이르는 제품이 더 쉬운 방식으로 유용하게 쓰이며 바람직하고 도움이 되도록 해준다."[24] 이처럼 '인터랙티브 디자인'은 제품만이 아니라 사용자와 제품 사이의 상호작용을 디자인의 대상으로 정함으로써 '사용자 중심 디자인'이나 오늘날 우리가 말하는 '상호작용 지향 디자인'의 동의어가 된다. 그런데 이러한 관점은 매력적이기는 하지만, 엄밀히 말해 올바른 것

은 아니다. 내가 앞에서 보여주려고 했듯이, 경험의 가치, 즉 사용 경험의 질에 기울이는 관심은 일반적으로 모든 디자인 절차의 근본적인 가치를 이루기 때문이다. 요컨대 독창적인 디자인은 본질적으로 사용자에 중심을 둔 인터랙티브 디자인일 수밖에 없다는 말이다.

따라서 인터랙티브 디자인의 외연을 이렇게 넓은 영역까지 확장시키는 일은 합당하지 않다. '인터랙티브 디자인'이라는 표현은 이것으로 '인터페이스 디자인'이라는 용어를 대체하고자 한 빌 모그리지가 사용한 의미에서만 그 타당성을 인정받을 수 있는 것이다. 그렇다면 인터페이스란 무엇일까? 이 용어는 영어에서 차용되었으며, 원래 두 개체 사이에 공통의 경계로 형성된 면을 가리킨다. 그러나 이 용어가 주로 사용되는 분야는 정보과학으로, 여기에서는 두 시스템이 서로 정보를 교환함으로써 소통하거나 '상호작용'하는 접합점을 가리킨다. 그리고 대부분의 경우, 이 두 시스템은 인간과 기계('인간-기계 인터페이스'라고 한다), 특히 인간과 컴퓨터와 관련된다. 컴퓨터는 인간이 고안한 가장 복합적인 기계이며, 이를테면 의자와는 달리 즉시, 그리고 직접 사용할 수 없을 정도로 복잡한 기계이기 때문이다. 그런 까닭에 컴퓨터를 단순히 사용하는 데도 '인터페이스', 즉 사용자로 하여금 행동하고 반응하게 해주는 장

치가 필요한 것이다.

따라서 우리가 '사용자 인터페이스'라고 부르는 것은 사람과 기계 사이의 이러한 상호작용의 구체적인 조건을 규정하고 하드웨어(모니터, 키보드, 마우스, 터치패드, 조이스틱, 터치 펜, 클릭 휠 등)나 소프트웨어(운영체계, 프로그램, 웹 브라우저, 실감미디어Immersive media, 온라인 게임, 모바일 애플리케이션 등) 요소를 포함하는 장치를 가리킨다. 그 예로는 사용자가 키보드를 사용하여 텍스트 모드로 명령을 입력하면서 컴퓨터에 이러저러한 작업을 실행할 것을 요청하는 '명령어 입력 인터페이스command line interfaces'와, 사용자가 비디오 모니터를 이용하여 가상현실(시뮬레이션)에 빠져드는 '그래픽 사용자 인터페이스graphic user interfaces'를 들 수 있다. 이 시뮬레이션의 모델은 오랫동안 책상, 또는 데스크톱Desktop이라는 은유를 바탕으로 하는 WIMP★타입의 윈도 환경이었다. 하지만 오늘날, 그래픽 사용자 인터페이스는 점점 더 가벼워지면서 휴대성을 띠게 되고, 손가락의 움직임과 손동작에 기반을 둔 새로운 유형의 상호작용을 전제로 하면서(이를테면 '아이폰'이나 '아이패드' 같은 애플 브랜드의 휴대용 단말기의 멀티터치 기술이 이에 해당한다) 무엇보다도

★ '윈도Windows, 아이콘Icons, 메뉴Menus, 포인팅 디바이스Pointing device' 원리를 의미하는 약어

촉각 작용 방식으로 변화하는 새로운 혁명을 겪고 있는 중이다.

따라서 인터페이스가 없는 곳에서는 '인터랙티브 디자인'
도 가능하지 않다. 인터랙션은 사용자의 인터페이스 경험에 붙
여진 명칭이다. 어떤 정보과학 제품이나 서비스이든 필수적이고
핵심적인 요소를, 다시 말해 디지털 계산 오토마타에 기반을
둔 요소를 지니고 있는 것이다. 이런 점에서 "인터페이스는 디
지털 제품과 불가분의 관계에 있으며"²⁵⁾, "디지털 디자인 절차
의 귀결이자 궁극 목표이고 결집이다"라고 한 장 루이 프레생의
말은 타당하다. 실제로 퍼스널 컴퓨터(PC, Mac, 노트북, 넷북)
이든, 웹서버나 웹사이트이든, 게임기(플레이스테이션, Xbox,
Wii)이든, PDA 등의 개인용 보조 장치이든, GPS이든, MP3
플레이어이든, 디지털 멀티미디어 워크맨(아이팟)이든, 휴대용
단말기(아이폰, 블랙베리)이든, 터치 태블릿(아이패드, 태블릿
PC)이든, 사물인터넷이든 그 어떤 '디지털 대상'에서도 인터페
이스가 존재하기 때문이다.

바로 그런 이유에서 '디지털 디자인'은 '디지털 지원 디자
인'이 아니고 이와 혼동될 수도 없다. '디지털 지원 디자인'이
만들어내는 결과물에는 디지털이 전혀 존재하지 않는다. 디지
털은 과정process 속에만 있을 뿐, 제품product 속에는 없다는 말이
다. 반면에 '디지털 디자인'의 결과물은 그 전체나 부분이 디

지털이라는 재료로 이루어진다. 디지털은 방식 속에만 존재하지 않고, 무엇보다도 제품 속에 존재하는 것이다. 이를테면 요즘 인쇄되는 책은 모두 '인디자인Indesign'이나 '쿼크익스프레스Quarkxpress' 프로그램으로 편집되는데, 이런 책은 CAD 덕분에 디지털적인 방법으로 제작되는 책이지만, 전혀 '디지털북'(전자책, e-book)이 아니다. 책은 지금 여기 있으며, 그 어떤 매개물도, 그 어떤 상호작용도 거치지 않은 채 물리적 현상성을 띠며 직접 내게 주어진다. 책을 펴면 내 손 안에서 페이지가 넘어가 내용이 전달될 뿐, 페이지와 나 사이에 인터페이스는 필요하지 않다. 반면에 애플 브랜드의 '아이북스iBooks' 애플리케이션을 통해 아이패드 같은 휴대용 단말기로 보는 책은, 분명히 프로그램 기술을 사용하여 디지털 방식으로 제작된 책이기도 하지만 무엇보다도 특히 디지털북이다. 나는 인터페이스와 이것으로 결정되는 일체의 과정을 통해 상호작용에 들어가야만(콘텐츠를 서핑하면서) 이 책과 접촉할 수 있다. 그리고 이 과정이야말로 내 독서 경험의 성격과 질을 변화시키는 역할을 한다.

따라서 '디지털 디자인'이라는 용어로 내가 의미하고자 하는 것은 "인터페이스를 중심으로 조직된 정보과학 소재로 만든 인터랙티브 형식을 사용하여 경험을 구상하는 창조적인 활동"이라고 규정되는 특정한 디자인 장르일 뿐이다. 여기에는 정보

과학 관련 제품 및 서비스(기계, 시스템, 프로그램 등)뿐만 아니라 '게임 디자인'이나 '웹 디자인' 같은 전문 분야의 산업 디자인도 포함된다. '게임 디자인'이라는 용어를 통해 내가 의미하고자 하는 것은, 사용자에게 '영상 유희'의 경험을 제공할 목적에서 게임의 규칙과 메커니즘을 규정하는 디자인 절차다. 그리고 '웹 디자인'이란 용어로 내가 의미하는 것은, 사용자에게 온라인 콘텐츠에 접근하는 경험을 제공할 목적에서 '웹사이트'라는 서핑 인터페이스를 만드는 디자인 절차다. 이 두 경우 모두, 사용자에게 '디자인 효과'가 발생하는 순간부터, 이를테면 컴퓨터 게임으로 황홀한 경험을 하게 되거나, 웹사이트를 통해 콘텐츠에 접근하는 경험이 확장되고 개선될 때 비로소 디자인이 존재하게 된다.

하지만 무엇인가를 정의한다는 목표를 넘어서 디지털 디자인이 오늘날 제기하는 주요한 문제는, 이 디자인이 단지 새로운 한 분야로 우리가 이미 알고 있는 디자인과 같은 편에 위치하게 될지(즉, 제품 디자인, 공간 디자인, 그래픽 디자인 등에 디지털 디자인이 추가된다는 뜻인지), 또는 디자인 전반에 새로운 패러다임으로 대두됨으로써 기존의 모든 디자인 분야 속에 편입되어 디자인이라는 영역의 본질을 변화시키게 될지를 알아야 한다는 것이다. 몇몇 이들이 주장하듯 디자인이 디지털 속에 온

전히 흡수되어야 하는지, 아니면 내 생각처럼 디지털이 디자인
속에 그저 흡수되어야 하는 것인지는 머지않아 미래가 말해줄
것이다.

후기

디자인의 체계
−기하학적 방식으로 표현한 저자의 원칙

정의定義

I '사용'이라는 말로 내가 의미하고자 하는 바는
 하나의 경험으로 디자인된 대상을 이용하는 행위다.

II '경험'이란 말로 내가 의미하고자 하는 바는 행동하고
 느끼며 생각하는 방식으로, 이는 '디자인 효과'에서
 비롯된다.

III '디자인되는 대상'이라는 말로 내가 의미하고자 하는
 바는 디자인 과정의 '대상이 되는 그 무엇'이다.

IV '디자인 절차'라는 말로 내가 의미하고자 하는
 바는 '디자인 효과'를 낳는 것을 목표로 하는 창조
 방식이다.

V '디자인 효과'라는 말로 내가 의미하고자 하는 바는
 사용을 경험으로 변모시키며 발생되는 3차원적인
 결과다.

공리公理

I 디자인되는 대상이 반드시 물건이라는 법은 없다.
 (정의 III에 의거)

II '디자인 효과'의 세 가지 차원은 존재현 효과,
 형태조형 효과, 사회조형 효과다.

(제 5 장에 의거)

Ⅲ 형태는 공간이나 입체, 섬유, 그래픽, 인터랙션에서 나타날 수 있다.

명제 Ⅰ

디자인은 형태를 사용하여 경험을 구상하는 창조적인 활동이다.

증명 디자인은 하나의 절차다(정의 Ⅳ를 참조). 디자인은 디자인 효과를 통해 사용을 변화시키면서 경험을 만들어내는 것을 궁극적인 목적으로 삼는다(정의 Ⅰ, Ⅱ, Ⅴ를 참조).

귀결 경험이라는 가치는 디자인의 근본적인 가치다.

명제 Ⅱ

디자인은 물건의 장이 아니라 효과의 장이다.

증명 디자인 절차의 궁극적인 목적은 물건 생산이 아니라 효과 생산이다(정의 Ⅳ를 참조). 디자인 절차의 대상이 되었다는 점에서 디자인 대상(정의 Ⅲ을

참조)은 물질적인 제품만큼이나 비물질적인 서비스,
또는 디지털 인터페이스가 될 수도 있다(공리 I에
의거). 디자인 대상은 주체subject가 느낄 수 있는
디자인 효과를 발생시킬 때만 '대상object'으로, 다시
말해 주체 앞에 놓인 객관적인 현상으로 태어난다.

귀결 디자인 시스템은 건축, 주거, 도시 공간, 가구, 의류,
소모품, 인쇄물, 인터페이스, 비디오게임, 웹사이트
등 디자인 절차의 적용 범위로 간주되는 삶의 모든
형태 영역으로 규정된다. 바로 그런 까닭에 디자인과
관련된 형태의 범위에 따라(공리 III을 참조할 것)
디자인은 '공간 디자인'이나 '제품 디자인'(또는 '산업
디자인'), '패션 디자인', '그래픽 디자인', '디지털
디자인'으로 규정될 수 있다. 하지만 적용 범위의
다양성에도 불구하고 디자인은 분리될 수 없는
일체로 남는다. 이에 대해 파트릭 주앵은 "스푼으로든,
공간으로든 어떤 감정만 생긴다면 내게는 다
똑같다"고 밝힌다.[1]

주해 디자인이 건축의 한 부분이 아니라, 건축이 디자인의
한 부분이다.

명제 Ⅲ

산업 디자인은 단지 디자인의 한 분야일 뿐이다.

증명 공업 생산이라는 수단은 하나의 수단일 뿐이다. 이는 그 자체로 '디자인 효과'를 발생시키는 데는 필요하지 않다. 이는 18세기와 19세기에 출현한 공업의 기계화 기술이 인간에게 특히 위협을 가했다는 점에서 그때까지 다른 어떤 인공물이 그래왔던 것보다 더욱 매혹적이고 인간화될 필요가 있다는 이유로 단지 디자인을 고안하게 된 역사적 계기였을 뿐이다. 따라서 산업화로 인한 인간성의 피폐함에 직면하여 디자인을 고안하는 일, 다시 말해 기술 대상을 매혹적으로 만드는 일을 선택할 수밖에 없었다는 말이다. 이렇게 해서 산업은 디자인이 처음으로 적용된 영역이 되었다. 하지만 매혹은 산업 부문에만 필요한 것이 아니다. 이러한 필요는 잠재적으로 존재의 모든 영역과 관련된다. 바로 그런 이유에서 오늘날 디자인은 산업의 분야를 훨씬 넘어선다. 사실 이 분야에만 디자인을 국한시키는 것은 터무니없고 헛된 생각일 것이다. 디자인 효과, 즉 형태를 통한

경험(명제 I에 의거)은 공공 서비스나 단체 활동, 도시, 인터넷, 그리고 심지어 수공업처럼, 공업과 다른 수단을 통해서도 아주 훌륭하게 나타날 수 있기 때문이다.

귀결 도시 설비나 디지털 서비스도 대량 생산되는 공산품만큼이나 '디자인 효과' 이상의 것을 지닐 수 있다.

주해 디자인은 형태를 통해 일상의 존재를 매혹적인 것으로 만드는 예술이다.

주석

1. 디자인의 역설

1) 마리 오드 카라에스, 「디자인 연구를 위하여」, 『아지뮈트』, 33호, 39쪽에서 인용.
2) 하라 켄야, 『디자인의 디자인』(2007), 바덴, 라르스 뮐러 출판사, 2008년 재판, 19쪽
3) 같은 책, 40쪽
4) 장 루이 프레생, 「인터페이스 : 디자인에서의 역할」, 베르나르 스티글러 외, 『우리
 존재의 디자인』, 파리, 밀 에 왼 뉘, 2008, 255쪽
5) 소피 드 미졸라-멜로르 Sophie de Mijolla-Mellor, 『사유의 즐거움 Le Plasir de pensée』,
 파리, 프랑스대학출판부, 1992. 498쪽의 정의를 참조할 것. "지성의 작용과 추론
 기능의 기쁨을 끌어내기 위해 몇몇 주체들이 보여주는 능력".

2. 담론의 무질서

1) 장 보드리야르, 『소비의 사회』(1970), 파리, 갈리마르, 2005
2) 브뤼노 르모리, 「디자인이라는 단어의 문화적 용법」, 브리지트 플라망 외, 『디자인
 : 이론과 실제에 대한 에세이』, 프랑스패션 연구소 & 에디시옹 뒤 르갸르, 2006,
 106쪽
3) 브뤼노 르모리, 위 책, 108쪽
4) 빌렘 플루세르, 『디자인의 작은 철학』, 벨발, 시르세, 2002, 7쪽
5) 알렉상드라 미달, 『디자인사 입문』, 파리, 포켓, 2009, 33~34쪽
6) 니콜라우스 페브스너, 『근대 건축과 디자인의 원천』(1968), 파리, 템즈 앤 허드슨,
 1993, 13쪽에서 인용
7) 윌리엄 모리스, 『우리는 어떻게 살고 있고 어떻게 살 수 있을까』(1884), '엘리트
 예술에 반대하여'라는 제목으로 번역된 프랑스어판(1985, 139쪽) 인용.
8) 1895년 12월에 개업한 파리의 한 매장 이름에서 따온 용어다(니콜라우스 페브스너,
 위 책, 43쪽)
9) 할 포스터, 『디자인과 범죄』(2002), 파리, 레 프레리 오르디네르, 2008, 27쪽
10) 알렉상드라 미달, 위 책
11) 윌리엄 모리스, 『대용품의 시대와 현대 문명에 반대하는 다른 글들』, 에디시옹 드
 랑시클로페디 데 뉘장스, 1996, 83쪽 - 1889년 10월 30일, 에든버러에서 열린 강연

내용을 '오늘날의 응용미술'이라는 제목으로 발표했다.
12) 에티엔 수리오, 『미학용어사전』, 파리, PUF, 1990, 146쪽
13) 안드레아 브란치, 『디자인이란 무엇인가?』, 파리, 그륀트, 2009, 126쪽 이하를
 참조하기 바란다.
14) 레이먼드 로위, 『추한 것은 잘 팔리지 않는다』(1952), 파리, 갈리마르, 2005,
 248~249쪽
15) 이 주제에 대해서는 알렉상드라 미달의 책 169쪽을 참조하기 바란다.
16) 에티엔 수리오, 위 책, 880쪽

3. 디자인, 범죄와 마케팅

1) 알렉상드라 미달, 위 책, 143쪽
2) 레이먼드 로위, 위 책, 222쪽
3) 같은 책, 249쪽
4) '필리프 스타르크, 디자인에 대해 깊이 생각하다', TED, 몬테레이(캘리포니아), 2007. 3,
 http://goo.gl/3b1514
5) 레이먼드 로위, 위 책, 26쪽
6) 같은 책, 220쪽
7) 같은 책, 221쪽
8) URL:http://www.ora-ito.com/profile#vision (2010년 5월 23일 기준)
9) 베르나르 스티글러, 『사랑한다는 것, 자신을 사랑한다는 것, 우리를 사랑한다는 것』,
 파리, 갈릴레, 2003, 22쪽
10) 브누아 엘브랭, 브리지트 플라망 외, 위 책, 279쪽
11) 같은 책, 286쪽
12) 같은 책, 280쪽
13) 여기 나오는 인용문은 전부 인터넷에서 우연히 고른 어떤 종합 디자인 회사의
 웹사이트에서 뽑은 것이다. URL:http://www.pulp-design.com (2010년 5월, 2014년
 1월 기준)
14) 디자인 자문 연합, URL:http://www.adc-asso.com
15) 할 포스터, 위 책, 39쪽
16) 같은 책, 30~31쪽
17) 같은 책, 31쪽
18) 프레데릭 베그베데, 『99프랑』, 파리, 그라세, 2000, 17~19쪽

19) 빅터 파파넥, 『현실 세계를 위한 디자인』(국내 번역서 제목 : 인간을 위한 디자인)(1971), 파리, 메르퀴르 드 프랑스, 1974, 서문
20) 빌렘 플루세르, 위 책, 8쪽
21) 같은 책, 10쪽
22) 같은 책, 25쪽
23) 같은 책, 25~26쪽
24) 같은 책, 27쪽
25) 같은 책, 32쪽

4. 자본을 넘어

1) 스테판 비알, '디자이너들과 역설적 명령 : 사고의 디자인적 방식은 어떻게 모순에 직면해 있는가?' 제 5회 디자인연구학회 국제협회 국제회의(IASDR), 시바우라 기술연구소, 일본, 도쿄, 2013. 8. 30 : http://design-cu.jp/iasdr2013/papers/2124-1b.pdf
2) 해럴드 셜즈, 『타인을 미치게 만들려는 노력』, 파리, 갈리마르, 1977
3) 브리지트 플라망 외, 위 책, 128쪽
4) 알렉상드라 미달, 위 책, 138쪽
5) 알렉상드라 미달, 위 책, 144쪽에서 인용
6) 같은 책, 145쪽
7) 같은 책, 146쪽
8) 클레망스 메르지, 「디자인, 그 출현과 정당화의 조건」, 『아지뮈트』, 30호, 91쪽
9) 알렉상드라 미달, 위 책, 145쪽에서 인용

5. 디자인의 효과

1) 빌렘 플루세르, 위 책, 11쪽
2) 브리지트 플라망 외, 위 책, 313쪽
3) 브뤼노 르모리, 위 책, 100쪽
4) 하라 켄야, 위 책, 467쪽
5) "복제한다는 말은 사람들이 말한 대로 존재한다는 뜻이다." (쇠렌 키에르케고르, 『일기Journal』, II권, 292쪽(Pap. IX A 206), 프랑스어 번역 : K. 페를로프, J.-J. 가토, 5권, 파리, 갈리마르, 1941-1961

6) '후기', 정의 III을 참조할 것
7) 스테판 비알, 「디자인의 몸짓과 그 결과 : 디자인의 철학을 향하여」, 『예술 형상Figures de l'art』, 2013. 10. 포Pau-페이 드 라두르pays de l'Adour 대학출판부, 93~105쪽
8) '후기', 명제 II를 참조할 것
9) '후기', 공리 III을 참조할 것
10) 장 피에르 세리, 『기술』(1994), 파리, PUF, 2000, 267쪽
11) 다니엘 카랑트, 위 책, 56쪽에서 인용
12) 아돌프 루스, 『장식과 범죄』(1908), 파리, 파요 & 리바주, 2003
13) 하라 켄야, 위 책, 243쪽
14) 아돌프 루스, 위 책, 78쪽
15) 베르나르 스티글러, 「사회 조각으로서의 디자인에 대하여」(2006), 플라망 브리지트 외, 위 책, 243쪽
16) 알랭 핀델리, 「디자인 연구 문제를 찾아서 : 몇 가지 개념 설명Searching for design research questions」, 『질문, 가설, 추측 : 초기와 선임 디자인 연구원에 의한 프로젝트에 대한 토론Discussions on Projects by Early Stage and Senior Design Researchers』, 블루밍턴(인디애나), 아이유니버스, 2010, 292쪽

6. 프로젝트 작업

1) 지그문트 프로이트, 「창조적인 작가와 몽상」, 『불안한 낯섦과 다른 에세이들』(1908), 파리, 갈리마르, 1985, 34~38쪽
2) 2009년 2월 12일에서 5월 10일까지 파리에서 열린 전시회 '우리 몸을 열어젖히다Our Body, a corps ouvert'를 참조하기 바란다.
3) 브리지트 플라망 외, 위 책, 113쪽
4) 클레망스 메르지, 「디자인, 그 출현과 정당화의 조건」, 『아지뮈트』 30호, 92쪽
5) 위와 동일
6) 퐁피두센터 인터넷 사이트에서 동영상 대담을 참조할 수 있다. URL:http://www.centrepompidou.fr/presse/video/20100119-jouin/
7) 하라 켄야, 위 책, 24쪽
8) 허버트 A. 사이먼, 『인공의 과학』(1969), 파리, 갈리마르, 폴리오 에세이, 2004. 201쪽
9) 알랭 핀델리, '디자인, 과학의 한 분야인가? 프로그래밍 스케치Le Design, discipline scientifique? Une esquisse programmatique', '디자인 연구 아틀리에Les Ateliers de la

recherche en design' 회의 발표(ARD 1회), 님 대학교, 2006. 11. 13~14.

7. '생각하는 사물'로서의 디자인

1) 이 장은 우선 2011년 스웨덴어판에 추가되었다. 그 이후로 프랑스어판에 통합될 때 검토, 개정된 내용으로 수록되었다.
2) 팀 브라운, 「디자인적 사고」, 『하버드 비즈니스 리뷰』, 2008년 6월호, 84쪽 이하
3) 내 주장은 팀 브라운의 두 차례 강연을 토대로 한다. 하나는 2006년 3월에 열린 강연('디자인적 사고를 통한 혁신', URL: http://mitworld.mit.edu/video/357)이고, 다른 하나는 2009년 TED컨퍼런스에서 한 강연('팀 브라운이 디자이너들에게 "크게" 생각하라고 권하다', URL: http://www.ted.com/talks/tim_brown_urges_designers_to_think_big.html)이다.
4) 알랭, 『미술 시스템』(1920), I, 7
5) 8장 '미래의 디자인 : 어떤 혁신을 이룰 것인가'를 참조하기 바란다.
6) 5장 '디자인 효과'를 참조하기 바란다.
7) 돈 노먼, '디자인적 사고 : 유용한 허구Design thinking: A useful myth', '코어77', 2010. 6. 25. http://goo.gl/veL3
8) 빌 모그리지, '디자인적 사고 : 친애하는 돈 씨께Design thinking; Dear Don', '코어77', 2010. 8. 2. http://goo.gl/ay21
9) 돈 노먼, '디자인적 사고를 다시 생각하다Rethinking design thinking', '코어77', 2013. 3. 19. http://goo.gl/DUu2va

8. 디지털 디자인을 향하여

1) 이 장은 '디지털 디자인 : 담론과 현실'이라는 주제로 '고블랭 이미지 학교'에서 2010년 6월 1일 열린 'PraTIC 연구의 날' 행사에 발표된 내용이다.
2) 존 마에다, 『단순함에 대하여』(2006), 파리, 파요& 리바주, 2007, 9쪽
3) 스테판 비알, 『존재와 모니터. 어떻게 디지털은 지각을 변화시키는가L'Être et l'Écran. Comment le numérique change la perception』, 파리, Puf, 2013을 참조할 것
4) 스테판 비알, 「무엇을 디지털 디자인이라고 부르는가?Qu'appelle-t-on design numérique?」, 『디지털 인터페이스Interfaces numériques』, I/I권, 2012, 라부아지에, 91~106쪽

5) 셰리 터클,『모니터 상의 삶, 인터넷 시대의 정체성』(국내 번역서 제목 '스크린 위의 삶'), 뉴욕, 사이먼 앤 슈스터, 1995

6) 셰리 터클,『시뮬레이션과 불만』, MIT 출판부, 2009, 88쪽

7) 같은 책, 43~44쪽

8) 같은 책, 44쪽

9) 같은 책, 46쪽

10) 피에르 폰 마이스,『지하실에서 옥상까지 : 건축 교육에 대한 증언』, 스위스 프랑스어권 폴리테크닉학교 및 대학 출판부, 1991

11) 하라 켄야, 위 책, 429~430쪽

12) 위와 동일

13) 빌 모그리지,『인터랙션 디자이닝Interaction designing』, 캠브리지 (매사추세츠), MIT 출판부, 2007. 다음 주소에서 온라인 동영상을 참조할 수 있다. http://designinginteractions.com/chapters/introduction

14) 쥬세페 피오레티, 지안카를로 카르보네,『비즈니스 모델링과 인터랙션 디자인과의 통합』, 2007년 6월, URL:http://ibm.com/developerwokrs/library/ws-soa-busmodeling/index.html(2010년 5월, 2014년 1월 기준)

15) 빌 모그리지,『디자이닝 인터랙션Designing Interactions』, 같은 책, 온라인에서는 다음 주소를 참조하기 바란다. http://designinginteractions.com/chapters/introduction

16) 빌 버플랭크, URL:http://www.bilverplank.com/professional.html(2010년 5월, 2014년 1월 기준)

17) 프랑스국립산업미술학교ENSCI의 '디지털 디자인 아틀리에ADN' 창립 10주년을 기념하여 2009년 6월 2일에 가진 대담에서 발췌한 내용, URL:http://www.ensci.com/recherche-et-deitions/editions/paroles/entretiens/article944/

18) 장 루이 프레생,「인터페이스 : 디자인에서의 역할」, 베르나르 스티글러 외,『우리 존재의 디자인』, 파리, 밀 에 윈 뉘, 2008, 257쪽

19) 폴 마티아스,「리차드 M. 스톨먼과의 대담 : 정보과학과 자유」,『데카르트 로에서』 55호, 파리, PUF, 2009, 73쪽

20) 프랑크 바렌느,『정보과학이란 무엇인가?』, 파리, 브랭, 2009

21) 하라 켄야, 위 책, 431쪽

22) 인터랙션 디자인 협회, 다음 온라인 주소를 참조하기 바란다, URL:http://www.ixda.org/about/ixda-mission(2010년 5월, 2014년 1월 기준)

23) 인터랙티브 디자이너들,『디지털 디자인에 대한 작은 사전』, 2009년 판, 15쪽

24) URL : http://www.designersinteractifs.org/fr/definition/quest-ce-le-design-numerique(2010년 5월 24일 기준)

25) 인터랙티브 디자이너들, 『디지털 디자인에 대한 작은 사전』, 2009년 판, 18쪽, 31쪽

후기. 디자인의 체계

1) Rue89 사이트에서 동영상 대담을 참조할 수 있다. URL: http://www.rue89.com/artnet/2010/05/01/patrick-jouin-grand-chef-nantais-du-design-parisien-149784(2010년 5월, 2014년 1월 기준)

이미지 출처

p. 31 Hulton Archive

p. 38 Waldemar Titzenthaler

p. 78 apple.com

p. 84 Valueyou, Epfll Alain Herzog

p. 87 JCDecaux

p. 118 Luis Sandoval Mandujano

p. 120 NASA, oldcomputers.net

감사의 글

로랑 쉬테르의 의지와 통찰력이 없었더라면 이 책은 존재하지 않을 것이다. 그 덕분에 3년여 전에 초판이 간행될 수 있었다. 에콜 불의 전 동료들과 학생들이 없었더라도 이 책은 존재하지 않을 것이다. 그들 모두에게 빚진 것이 참으로 많다. 폴 가라퐁과 모니크 라브륀의 지지가 없었더라도 오늘날 개정판이 나오지 않았을 것이다. 너무나 멋진 '카드리주Quadrige' 총서에 포함될 수 있도록 너그러이 초대해준 것에 감사한다. 그리고 마리아 블라슈, 크리스토프 돌렘과 다른 몇몇 분들이 없었더라면 이 책은 스웨덴어와 한국어, 중국어로 번역되지 못했을 것이다.

영광스럽게 이 개정판에 서문을 써주고 너그럽게 자신의 저서 『디자인에서의 상상의 미학The Aesthetics of Imagination in Design』(MIT 출판부, 2013)에서 본서 『철학자의 디자인 공부』를 언급해준 최초의 독자 마스 N. 폴크만에게도 감사의 말을 전한다.

마찬가지로 2010년 발간 시 이 책을 호의적으로 맞이해준 모든 이들에게 따뜻한 마음을 전하고 싶다. 특히 파트릭 주앵, 안 아

장시오, 브누아 드루이야, 벵자맹 세르베, 레미 부르가넬, 장 루이 프레생, 장 바티스트 시베르탱 블랑, 도미니크 쉬암마, 브리지트 보르자 드 모조타, 베르나르 다라스, 알랭 핀델리, 베르나르 라파르그, 스테파니 카르도소, 프랑크 바렌느, 피에르 앙투안 샤르델, 카롤린 나페지, 마르게리타 발제라니, 토마 디 루치오, 알랭 바인슈타인, 샤를 고티에, 그리고 많은 다른 이들에게 고마움을 전한다.

우리는 밀물처럼 밀려오는 콘텐츠와 네트워크의 시대에 살고 있다.

멈추고, 디자인을 생각하다

디자인 시대의 어려운 질문들에
철학이 대답하다

스테판 비알 지음 · 이소영 옮김

제1판 1쇄 2018년 9월 3일
 2쇄 2019년 12월 20일

ㅎ ㄷ ㅈ ㅏ ㅇ ㅣ
ㅇ ㄴ

발행인 홍성택
기획편집 양이석, 김유진
디자인 김현지
표지글자 김주성
마케팅 김영란
인쇄제작 정민문화사

㈜홍시커뮤니케이션
서울시 강남구 봉은사로74길 17(삼성동 118-5)
T. 82-2-6916-4481 F. 82-539-3475
editor@hongdesign.com hongc.kr

ISBN 979-11-86198-50-6 03600

이 도서의 국립중앙도서관 출판예정도서목록(CIP)은 서지정보유통지원시스템 홈페이지
(http://seoji.nl.go.kr)와 국가자료공동목록시스템(http://www.nl.go.kr/
kolisnet)에서 이용하실 수 있습니다.(CIP제어번호: CIP2018026326)